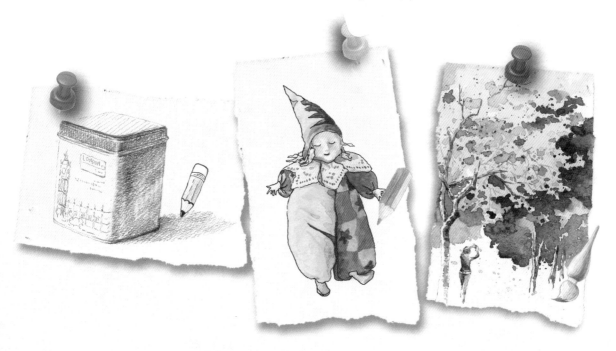

簡單畫生活

⽤ 素描×水性色鉛筆×水彩　遇見幸福

關於

認識文淵閣工作室

常常聽到很多讀者跟我們說：我就是看你們的書學會用電腦的。是的！這就是我們寫書的出發點和原動力。

文淵閣工作室創立於 1987 年，第一本電腦叢書「快快樂樂學電腦」於該年底問世。工作室的創會成員鄧文淵、李淑玲均為苦學出身，在學習電腦的過程中，就像每個剛開始接觸電腦的您一樣碰到了很多問題，因此決定整合自身的編輯、教學經驗及新生代的高手群，陸續推出 「快快樂樂全系列」 電腦叢書，冀望以輕鬆、深入淺出的筆觸、詳細的圖說，解決電腦學習者的徬徨無助，並搭配相關網站服務讀者。

隨著時代的進步與讀者的需求，文淵閣工作室在邁向第三個十年之際，除了原有的 Office、多媒體網頁設計系列，更將著作範圍延伸至各類程式設計、攝影、影像編修與繪圖等…創意書籍，持續堅持的寫作品質更深受許多學校老師的支持。

讀者服務資訊

如果您在閱讀本書時有任何的問題或是許多的心得要與所有人一起討論共享，歡迎光臨我們的網站，或者使用電子郵件與我們聯絡。

文淵閣工作室網站　http://www.e-happy.com.tw
服務電子信箱　e-happy@e-happy.com.tw
文淵閣工作室 Facebook 粉絲團　http://www.facebook.com/ehappytw
中老年人快樂學 Facebook 粉絲團　https://www.facebook.com/forever.learn/

| 總　監　製：鄧文淵・李淑玲 | 攝　　　影：鄧文淵 |
| 作　　　者：李淑玲 | 編　　　輯：鄧君怡、鄧君如、熊信修 |

作者

潛居山城—埔里

一個離日月潭很近，好山好水的地方
一九九九年山城百年大地震
是生命的轉捩點
之前，埋首在電腦叢書寫作
之後，走進畫畫的領域
用快樂的心情與大自然對話
找到更多的幸福

—— 李淑玲（李聿）

相關出版

· 「快快樂樂學電腦」等電腦叢書編著
· 「香草植物種植」〈上旗文化〉插畫
· 「邊走邊畫」〈國語日報〉插畫連載
· 「動物驚奇」〈麥田出版〉插畫
· 「動物醫生的愛心筆記簿」
　〈國語日報〉插畫連載
· 〈替代役通訊〉圖文專題
· 「尋找幸福的種子」繪本圖文

相關資訊

埔里藝站-李淑玲的畫跡旅痕： http://art.pulinet.com.tw/lynn
李淑玲：https://www.facebook.com/lynnpaint
李淑玲畫生活：https://www.facebook.com/ezdraw

鄧序

快 樂的筆，畫出心中的感動

欣喜地翻閱著這一本書中的每一張
作品，動心的構圖、優雅的色澤、
蒼勁的筆觸都令人愛不釋手，以及
由一顆柔軟的心靈所寫出來的每一
句話，都是她習畫迄今不藏私的心
得技法總整理，那每一句款款的叮
嚀與解說，也是她內心的呼喚，她

只希望心血結晶能夠有益於想學繪畫的人們，就像當初撰寫「快快樂樂學
電腦」系列書籍那樣的心情。

每次陪伴她到戶外寫生，看著她細心的一筆一畫，用喜悅的心情和充滿感
動的心，慢慢地揮灑著她兒時以來的願景以及勾勒那美好的當下。此情此
景，總像是一陣微風拂過我的心頭，人世間最大的幸福不就是在身邊呵護
著她，畢竟她用一輩子在照顧著我和我們的子女，算來算去，我還是賺了
許許多多呢！

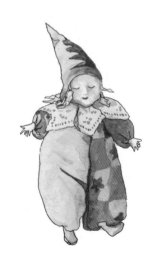

「一樣看花兩樣情」，普普通通的一個小玩具或是一
個平凡的風景，在她的筆下如同魔法阿嬤一般，不久
之後就幻化成動人的作品。如同世界上許多著名作品
或英勇事蹟或一道美食，之所以能打動人心，原來
「感動」才是最重要的因素，只是，要感動別人要先
感動自己。

一個不起眼的小布偶，在她眼裡卻是「可愛的布偶，
在女兒房間放了好幾年，畫下她作為孩子成長的記
憶。」繪畫的靈魂，原來是母愛記憶的留存。

一個瑞士帶回來要送給孫兒的筆筒，在她的眼下竟是豐澤的語言：「瑞士是個登山的國家，登山鞋到處可見，小小的筆筒為此行留下難忘的回憶。」

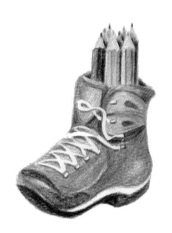

走在鄉間小路散步，路邊的一朵朵不起眼的野花，她卻可以像一個植物觀察員：「扶桑花的花形很大，五片花瓣縫合成漏斗形狀，垂掛在綠叢間非常出色。」

到台南四草旅遊坐船兜風攬勝，她的感觸永遠比我深入：「坐著膠筏，划進紅樹林形成的水上綠色隧道，在清涼的微風中認識生態，別有一番滋味。」

來到荷花池畔賞荷，我只是看大景，她卻是微觀：「池塘中的小花，展現嫣紅嬌美的花瓣，招來蜜蜂與蝴蝶的青睞，為的是生命的傳承。」

因為有了感動的心和纖細的筆，所以她又練就了旅遊寫生 "一圖勝千文" 的功夫。有一次我們在希臘的米克諾斯島上過夜，清晨漫步到附近一個小漁村，蔚藍的青空令人神清氣爽，漁人在攤位上叫賣著剛捕回來的鮮魚，旁邊有一隻鵜鶘正悠閒的在等待著漁夫的施捨。說起來很長的情節與故事，她可以信手拈來用一幅淡彩畫來表現這樣的情節，若不是心有所感，加上長久以來的編輯經驗，是很難做到的。

就像是攝影者捕捉美妙的光影，在她的眼中，處處可以發現美好的感動並且給予加減組合甚至移位。說實在的，她並不奢望成為畫家，她只是喜歡畫畫，只想快快樂樂的畫畫，她也是毅然擺下俗務之後，半路出家，畫出心中的想望，畫出世間的美

好，她的心地單純，視覺敏銳，對繪畫執著，珍惜著每一張作品，她有幾十年的寫書和編輯經驗，習畫之後更是勤於繪畫與閱讀，彌補自己在藝術修養的不足，四處旅遊寫生，更要先探察當地的人文歷史與文物風光，這樣才能夠有深度的旅遊和豐沛的作品。

長期陪在她的身邊看著她繪畫，好多人問我為什麼不提起畫筆呢？一向沒有藝術細胞的我，總愛用這樣會令不知情的人感動的話語來搪塞：「如果我也畫畫，那誰來幫她提畫袋，提水，打蚊子…還有，誰來幫她做紀錄？」大家突然對我投以敬佩的眼神，其實喔…

如今，有了這本書，我再也找不到不去畫畫的理由，因為細讀之後，我也在短時間內就發現了她這十幾年來繪畫的眉眉角角，除了自己手癢癢的，想按照書中的範例實作一遍，也邀請您一起來畫畫，說不定，有那麼一天，是她在幫我提畫袋兼趕蚊子喔…

鄧文淵

2015/11/12 寫於文淵閣工室

前言

毛線衣上的小白花

小時候一件紅色毛線衣的回憶，
經過半世紀的歲月，它仍留存在
我的腦海裡…

還是懵懵懂懂的年紀，有很多事
都不記得了，卻忘了那件紅色毛
衣口袋上的小白花。

寒冬的夜晚看著阿母在昏黃的燈光下忙著編織著，只為了我的
過年新衣趕工，一邊還要求阿爸幫忙畫朵小花，當時的我不知
小花圖案要做什麼，但只覺得阿爸太厲害了，想畫什麼就可以
畫出什麼，最後看到阿母把小花圖案貼在已編織好的毛衣小口
袋上，沿著圖形縫上白色的毛線，再撕下貼圖，在紅色小口袋
上赫然出現了一朵小白花，到現在我都還記得這件來自阿母手
中的漂亮紅色毛衣。

藝術即生活；生活即藝術

其實畫畫就在您的身邊，不是為了畫展，也不是為了有朝一日
成為畢卡索、莫內…，提昇生活樂趣與品味，學習把美的事物
帶進生活中，這才是最重要的。

不是美術科班出身的我，從 1985 年開始，與鄧文淵一齊走進
電腦叢書寫作的領域，可以算是早期的 SOHO 族，早上用過早
餐後就坐在電腦桌前，晚上到了深夜還在電腦桌前打拚，與年
年更新的電腦軟體做時間比賽，腦子裡根本沒有時間思考畫畫
這件事。

也許是老天爺的安排，1999 年的 921 大地震，身處地震災區的埔里，在天搖地動之後深深感受到 "生命就在呼吸間"，一面整理跌落地上的一大堆書和破碎的碗盤、醬油，一面想～什麼是我未來生命想走的路？

有一天，在夾報的廣告紙上看到一則廣告，有間教會辦了一個工筆畫班，為受災戶輔導就業，早期埔里小鎮是外銷木板畫片的大本營，也許是這樣，教會想讓受災人們找到工作的機會，所以開班授課。

我抱著好奇的心與文淵討論，在他的支持下，懷著一顆忐忑不安的心去報了名，離開學校已有一段很長的時間，要再走進教室學畫畫，看來是簡單的事，但當時可是要鼓起很大的勇氣。

由別人繪製的白描圖上利用國畫顏料學習漸層上色，在一層層上色中找到心靈的平靜，也被這素雅的畫風所吸引，但只在別人完成的白描圖上著色，並不能滿足我的好奇心，一心想著如果自己能畫出白描圖那該多好，學習素描的心更加強烈。

因緣際會認識孫少英老師，在他教學下，從素描走進水彩，對畫畫更有興趣，除了上課畫著老師擺放的靜物寫生，在家裡看到有趣的東西就隨手塗鴉，床頭櫃上的小玩偶、院子裡的花草都成了模特兒。

除了令人敬重的孫老師，我還受才子畫家梁坤明老師的指導，在造型、媒材與筆觸的磨練，都為我打下畫畫基礎。

也因畫畫而認識了許多老師與好友，在他們亦師亦友的指導下，生活更豐富更多彩，由室內走出室外，到處寫生。

有一天，一位前輩問我：「什麼是 "寫生"，你知道嗎？」
我想這還不簡單，回答說：「就是畫現場看到的景色啊！」
看到前輩笑笑的樣子，我就知道這個答案太遜了。
他說：「寫生是一種與大自然的對話。」

哇～好有哲理的答案，原來寫生不只是畫畫而已，內心的感受才是最重要。

日後，習慣在背包中隨時帶著小畫本、鉛筆或代針筆，看到有趣的小花、小草或風景就隨手畫下，並在空白處寫上心情記述，這種記錄方式，所花的時間不多，但短暫的與大自然對話，卻成了一張一張難忘的回憶。

在旅行背包中我還會多準備小盒水彩顏料與水筆，如果時間允許的情況下，偶而畫張小張的水彩畫，讓旅行更添姿色。

抱著一顆好奇學習的心，認識各種媒材的應用，看畫展、看好畫，逛書店找尋各種畫畫的技巧與應用，還有藝術和文學書籍充實自己，覺得人生充滿無限的樂趣。

很多人在年輕時沒有時間做自己想做的事，到了退休之後，一下子變成時間的主人，卻找不到生活的重心，不妨試著拿起筆，為自己未來的生活找到更多的樂趣。

抱著一顆快樂的心，從塗鴉開始，由黑白起步，這世上沒有 "不會" 畫畫的人，只有 "不敢" 動手畫畫的人。

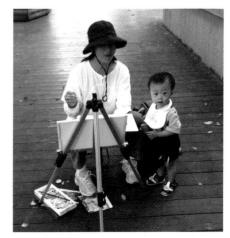

在整理這本書的這段時間裡，讓我又回到地震前寫電腦叢書的生活，一種熟悉的感覺，有阿淵一路相陪，感恩點滴在心。如今，這本書的完成，是大家努力的成果，感謝文淵工作室同仁們的支持與 Cynthia、Clair、Bear…的幫忙編排，也謝謝碁峰讓我有這機會把這些年的學習心得與大家分享，感謝有您們，我會再努力。

李淑玲

2015 寫在出書前夕

教學光碟

精選書中十四堂課的範例作品繪圖過程，由作者親自說明製作
成教學影片，並整理成二片家用 DVD 播放器可播放的影音光
碟，可直接透過 **家用的 DVD 播放器** 或 **電腦** (需有內建或自行安裝支援 DVD 光碟
播放的軟體，例如：KMPlayer、GOM Player...等) 進行觀看與學習。讓您翻閱本書
內容的同時，搭配影音教學輔助，就算不會繪畫的人也能簡單上手！

十四堂課內容

影音教學的光碟片一開始會有片頭
影片的播放，待進入目錄選單可以
選按您想要學習的課程進入觀看。

1. 展示實物相片

每個課程會先展示實物相片，再以圖
說來認識它的特點或構圖的說明，以
及動手畫之前的準備工作，接著再進
入作品本身的繪圖教學。

2. 圖說認識特點

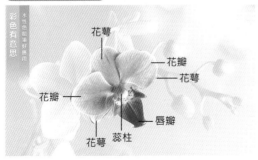

3. 繪圖過程示範

示範作品

書附的二片影音教學光碟中，包含書中三個章節內的十四個精彩課程，以下分別為二片光碟內的課程內容 (在觀看時可以比對相關頁數進行了解)：

光碟一

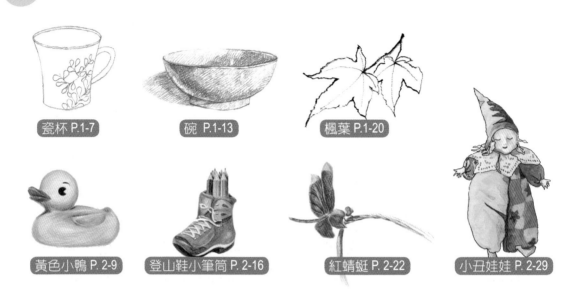

瓷杯 P.1-7

碗 P.1-13

楓葉 P.1-20

黃色小鴨 P.2-9

登山鞋小筆筒 P.2-16

紅蜻蜓 P.2-22

小丑娃娃 P.2-29

光碟二

沙拉盤 P.2-34

綠意盎然 P.2-45

茼蒿小黃花 P.2-52

蝴蝶蘭 P.2-61

沙灘上的竹籬 P.3-15

櫻花開時 P.3-18

黃金風鈴木 P.3-21

目錄

01 簡單畫生活 - 黑白線條趣味畫

02 彩色有意思 - 水性色鉛筆好應用

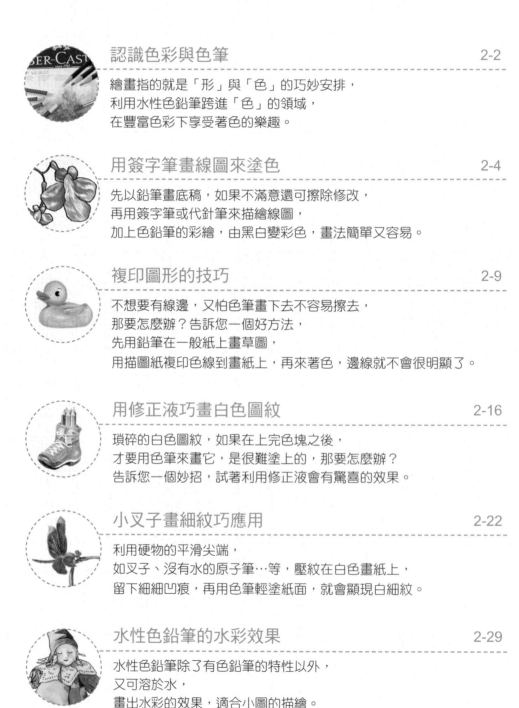

利用紙膠帶留出邊框

遇到有邊框的繪圖時，
如何讓著色不會畫到邊框內？又能畫出直線呢？
動動腦，在邊框位置貼上畫畫用的紙膠帶，
這樣上色就不用愁了。

應用濾網做暈染效果

想畫出暈染的感覺，如果色筆上了色再塗水，
難免會留下筆觸，巧妙使用濾網，擦刷色筆，
讓色粉刷落在濕濕的紙面上，就不會留下筆觸。

漸層色彩一筆畫

如何讓一筆畫下去，
色彩由濃而淡；或由淡而濃，
甚至同時呈現二種色彩，
巧妙用筆，
讓畫的神韻自然生動色彩更豐富。

加上咖啡水的古典畫效果

古典畫風的作品，在那咖啡底色中，
散發出典雅樸質的美。
咖啡渣如何再利用？
畫圖巧妙各有不同，能快樂的畫就是一種享受。

創意小點子

使用色鉛筆後，是否激發出您更多的靈感！
把繪畫與生活小物結合，是最實在的應用，
藝術即生活，大家動手做做看！

03 旅行畫圖趣 - 水彩寫生並不難

準備畫具

出外踏青或小旅行，
別忘了在包包內放一本小畫簿，走到哪裡；畫到哪裡，
直接與大自然對話的心情，印象會特別深刻。
出發前的準備除了畫簿、畫筆、顏料三要素，還有一顆快樂的心情。

水彩用色法

"水彩" 顧名思義就是用 "水" 來調和顏料上 "彩" 的方法，
利用顏料的混合，因用色的比率不同，調出的色彩就會有差異，
可以產生千變萬化的色彩，使用上很方便。

水彩玩效果

除了基本的用色法，在著色後利用各種技巧，顯現色彩水性的特質，
在意外的效果中展現出自然而有趣的畫面，讓水彩更好玩。
戲法人人會變，各有巧妙不同，
多試幾次就可掌控技法，達到想要的效果。

寫生取景與構圖

出外寫生要從何下筆？
如何取景？如何構圖呢？
讓我們來看看下述的流程，接著會有每個流程的詳細解說哦！

看相片畫風景

參考相片畫風景，也是練習的好方法，
但最好是親歷其境的景色，會更有感覺，
多看幾遍相片，從照片中找出您喜歡的部分，
心中做一下構想，再下筆。

01

簡單畫生活

黑白線條趣味畫

線條塗鴉很簡單

開始學畫畫，
先從生活中隨手可得的東西練習畫線，
畫出簡單的形體。

很多人都覺得自己不會畫畫，
其實並沒有那麼困難，
一開始可能不習慣
把立體物品變成平面圖像，
試著相信您的眼睛，
手隨著看到的形體連連看，不像也沒關係，
這就是塗鴉的樂趣。

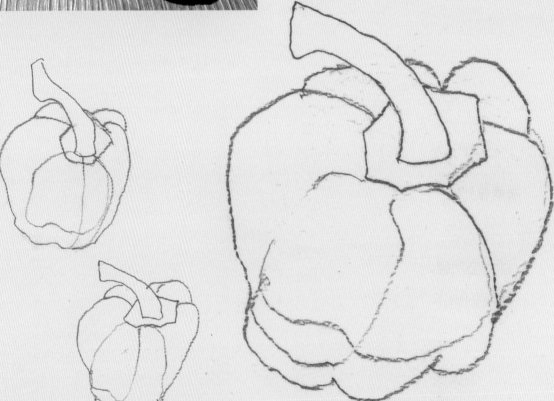

畫具

- ☐ 畫紙
- ☐ 筆：選擇方便取得的鉛筆、原子筆、簽字筆(任何一種筆都可以)，此例選用的是 6B 鉛筆，因為它的筆芯比較軟也比較黑。

跟著畫

彩椒

相片中的彩椒有著長長彎曲的柄，到了蒂的地方略微變粗，蒂的部分帶有角度，由弧線結合而成的彩椒形體。

要從哪裡先下筆呢？

找出物體的中心部位，試著由彩椒的柄開始著手，再延伸到蒂，最後才畫外圍的弧線形體。

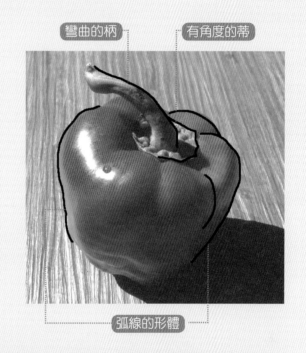

彎曲的柄　　有角度的蒂

弧線的形體

小 撇 步

筆隨著看到的形，直覺的畫畫看！

- 拿筆的姿勢，會影響畫出的線條，所以握筆不要太緊，往筆桿後方一些，運筆線條才會自然輕鬆。

- 畫歪的線不要忙著擦，留著這些畫過的痕跡，畫面會更豐富自然。

- 用筆時的力道可視線條的位置，時輕時重，讓線條流順而有粗細自然，不要有如鐵線一般粗細不變又硬直。

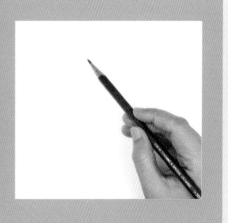

1 柄有粗細的彎曲變化，不要畫得太直硬。

畫出角度

2 蒂頭的部分在圓形中帶有有點小角度，別忘了畫出來。

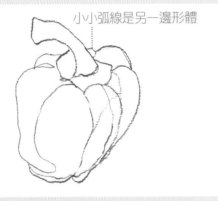

小小弧線是另一邊形體

3 用不規則弧線連結成彩椒。在蒂後方的小小弧線，那可是另一邊的形體。

多練習幾次，只要輕鬆自然的畫出彩椒並抓住其特徵，您會發現每張形狀都是獨一無二的，這就是自由自在線條塗鴉的趣味性。

小 撇 步

如果還是不習慣看實物畫，不妨先參考相片畫，也是好辦法。

柿子

「事事平安」是討喜的吉祥話，
紅紅的柿子不但好吃，
樣子也圓滿好看，
因「柿」與「事」同音，
在圖畫中利用它的諧音討吉利。
柿子外形簡單，蒂的造形是特色，
是塗鴉畫畫時的最佳模特兒。

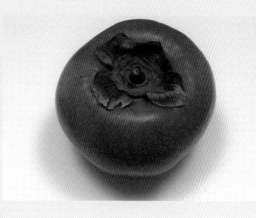

1 先從蒂頭下筆，以它為中心點。

2 再畫外圍與四片像心形一樣的蒂。

3 接著是畫果肉的部分，有點
方圓，不要畫太圓，四條由
蒂部往外的弧線，將果肉分
成四分，是柿子形體的特
徵，用弧線表現出圓凸的感
覺，很快的用線條畫出柿子
的形狀。

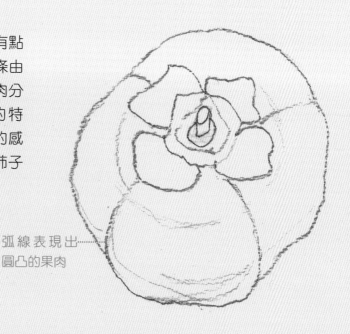

弧線表現出
圓凸的果肉

練習畫 II

　紅蘿蔔

一顆俏模樣的紅蘿蔔，
長得像胖胖的臀部和二條粗粗的短腿，
還真有點捨不得拿去做菜，
先畫下再說。

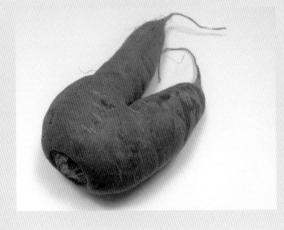

1 │ 試著從莖頭開始，不妨加上幾筆葉
　　　莖的線條，會更好一些。

2 │ 再畫圓弧的紅蘿蔔輪廓。

3 │ 接著再畫兩條粗短的小腿。

4 │ 最後以弧線與點來表現紅蘿蔔的芽
　　　線特徵，完成作品。

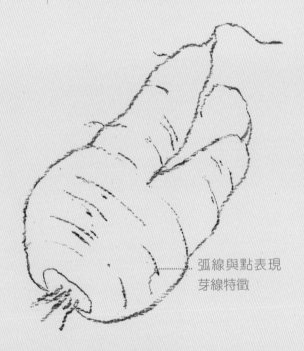

弧線與點表現
芽線特徵

利用圖形來畫畫

利用幾何圖形輔助畫畫，
更容易掌握物體形狀，
快速完成構圖，線條繪製更平穩。

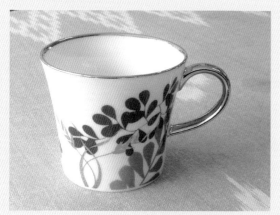

除了隨性的線條塗鴉畫，
想畫工整一點的形體，也難不倒您哦～
一個天天陪著您的瓷杯是練習的好素材，
把它分解成各種基本圖形構圖，
再做組合，就可以輕易畫出來。

教學影片

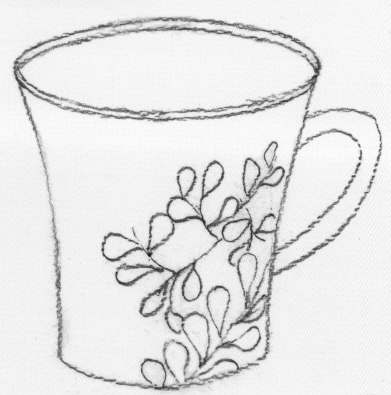

畫具

- 畫紙

- 鉛筆：在鉛筆尾端的標示，H 表示筆芯較硬，數字愈大表示愈淡，例如：6H 比 2H 淡。B 表示筆芯軟黑，數字愈大表示筆芯愈黑，例如：4B 比 2B 黑…以此類推，一般素描選用2B、4B、 6B即可。

- 軟性橡皮擦：這種橡皮擦可以捏形，方便擦拭，且不會產生橡皮擦屑。

軟性橡皮擦　　鉛筆

跟著畫

瓷杯

把瓷杯的杯身看成一個長方形，

杯口是一個橫向的橢圓形，

把手是弧線，

只要簡單的幾個圖形，

就可連成一個杯子囉！

長方形的杯身　　橢圓形的杯口

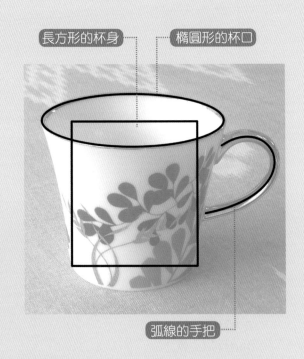

弧線的手把

小撇步

杯底的弧線與杯口下緣的弧度相似，這樣才可表現圓形杯的特徵。

1 | 在畫紙偏左的位置上輕輕的畫一個長方形輔助線，並在長方形中間輕輕畫上一條直的中心線做為輔助線。

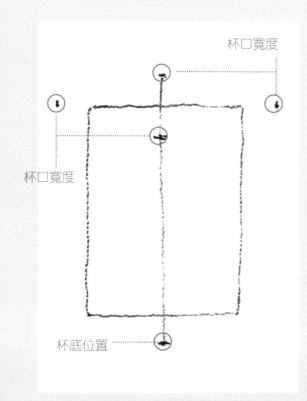

杯口寬度

杯口寬度

杯底位置

2 | 在長方形的上方邊線左右各加上一點標示杯口寬度，中間線也標示出杯口寬度的點，還有杯底下緣的點。

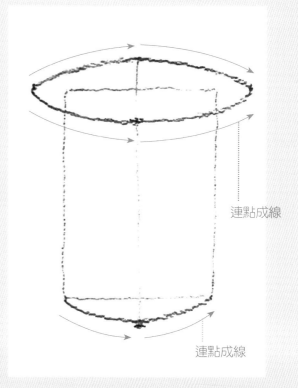

連點成線

連點成線

3 | 利用上方四個點連線成一個橢圓為杯口，下方的點也以弧線連結成為杯底下緣。

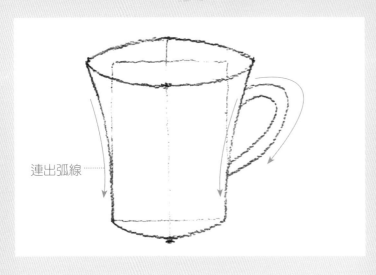

連出弧線

4 | 橢圓左右兩邊與長方形邊以弧線相連，成一個杯形；再加上二條弧線在杯邊，成為杯柄。

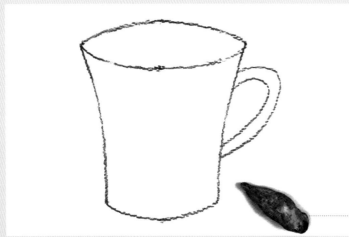

5 | 將軟性橡皮擦的一端捏扁，小心的擦掉輔助線，呈現出瓷杯基本形。

將軟性橡皮擦的一端捏扁，小心的擦掉輔助線。

6 | 在杯口加上厚度線條與裝飾圖案描繪，一個美麗的瓷杯就完成了。

練習畫 I

咖啡杯盤

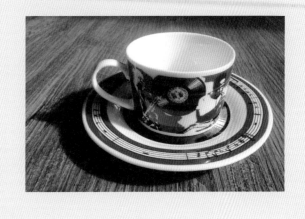

很多人習慣早上來一杯香濃的咖啡，
為一天的開始打起精神，
我更享受的是在入口時，
剎那間幸福的感覺，您呢？

1 │ 畫個方形、中心線做輔助線，再加
上杯、盤的輔助點。

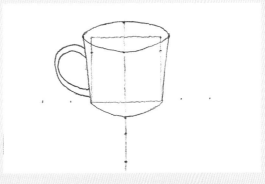

2 │ 連起杯口輔助點，畫出橢圓及杯底
弧形，再加上二條弧線當杯柄。

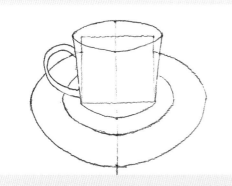

3 │ 連起盤子輔助點，用二個圓弧連成
盤子外圍及盤底的輪廓線。

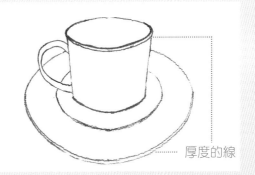

4 │ 擦去輔助線，可以將近處杯口與盤
子邊緣的線條加粗，或再多畫一條
線表現物體厚度，這樣就完成了。

巧克力鍋

暖暖一鍋巧克力,香氣四溢,
串上水果沾著,吃在口中更是香甜。
鍋子上緣呈方形,稍做內斜的四個腳,
方正形狀下帶有一點俊俏。

總高度

1 | 畫一個立體的長方形為輔助線,再
加上幾個位置的輔助點。

總高度

2 | 將幾個輔助點連起來,因鍋子造形
上寬下窄,所以兩邊會有點斜。

3 | 最後擦去輔助線,
再細部修整,就可
以了。

畫上陰影更立體

在平面的紙上要怎樣表現出立體效果呢？
點、線的勾勒只是個輪廓，
要立體就得靠 "面" 來處理了。

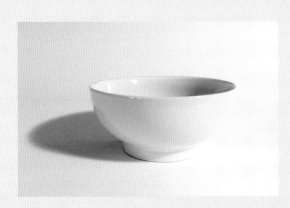

小小的一個圓碗，
包容的不只是一碗飯、一碗湯…，
它裝滿著日常生活中愉悅心情與暖暖的親情，
就讓我們透過素描畫出這份心境。

教學影片

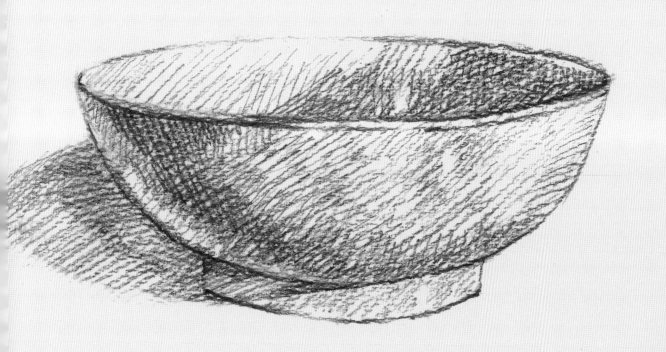

畫具

☐ 畫紙　　☐ 軟性橡皮擦

☐ 鉛筆：2B、4B、6B

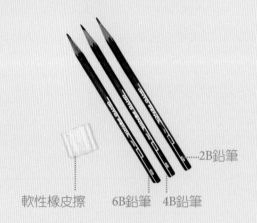

2B鉛筆

軟性橡皮擦　　6B鉛筆　4B鉛筆

跟著畫

碗

圓形碗口由側邊看是橢圓，除了在碗上因反光有些特別亮的部分以外，碗的光影順序大致可以分為碗內、碗身及碗腳三個部分來呈現：(如下圖示光源來自右前方)

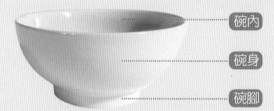

碗內

碗身

碗腳

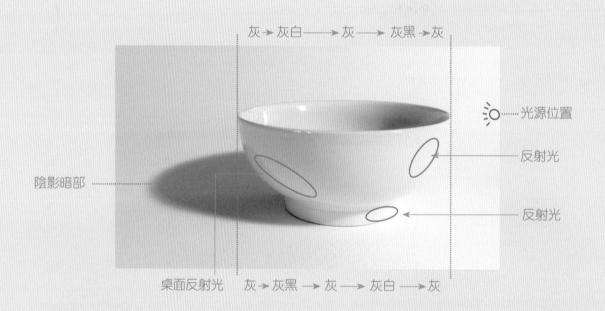

灰 → 灰白 → 灰 → 灰黑 → 灰

光源位置

反射光

陰影暗部

反射光

桌面反射光　　灰 → 灰黑 → 灰 → 灰白 → 灰

☐ 碗內：由左而右碗內光影由亮變暗，可依「灰 → 灰白→ 灰 → 灰黑 → 灰」的色調順序以鉛筆畫出光影，因為碗內側右邊被前方的碗身遮去光線，所以會有陰影，光影要加深才會讓碗內有凹進去的感覺。(對照前頁完成作品可更清楚了解)

☐ 碗身：由左而右碗身光影由暗變亮，可依「灰 → 灰黑 → 灰 → 灰白 → 灰」的色調順序以鉛筆畫出光影，碗身左側加上反光弧線強調桌面反射的光。

☐ 碗腳：由左而右色調漸漸變亮。

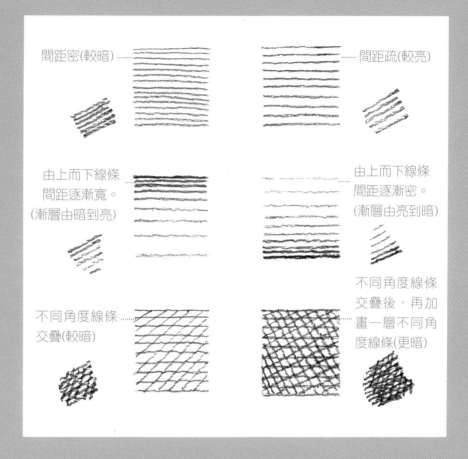

- 拿筆的方式與用力程度不同，畫出的線條也會有深淺與粗細的差異。

- 畫線時筆畫最好能一條一條的畫，避免牽連成一團，多練習幾次，加快速度，同時改變力道與線的間距，產生不同的層次。

- 色調的層次指的就是 "黑白灰"，眼睛看到圖像中的較暗的部分會往後退縮，相對的，較亮的部分會有凸出的感覺，所以用鉛筆畫出黑白色調時就是利用不同黑色、灰色和白色的色階，讓平面有了立體的效果。

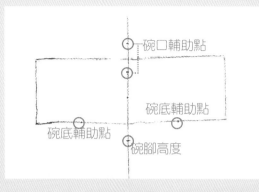

1 | 用 2B 鉛筆輕輕畫一個橫向的長方形，中間輕輕畫上一條中間線，上邊線加上碗口輔助點，下方邊線點上二個碗底輔助點，及碗腳高度。

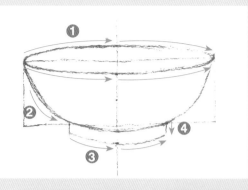

2 | 連上碗口的橢圓形，再畫弧線連上碗身邊線，碗腳部分畫弧線，碗腳兩側高度畫短直線。

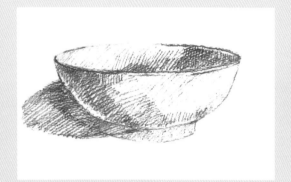

3 | 輕輕擦去輔助線，畫上暗部與陰影，看起來就有模有樣了。

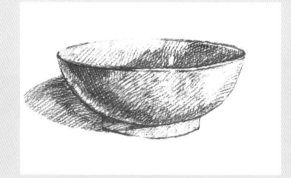

4 | 擦修一下陰影，用 4B 或 6B 鉛筆在邊線與面上加上幾筆重色，會更自然立體。

小撇步

- 以手腕為中心點不動，手掌握筆左右移動畫弧線，輕輕地畫，選擇確定的線條，多畫幾下，就可畫出圓順自然的弧線了。

- 視線較遠的部分，線條與面的處理可以較簡單畫；而較近的部分，就可以多琢磨一些。

- 想要加重色調時，可以改變線條的方向再一層層疊上去，或改用較黑的鉛筆，如 4B、6B，色調就會更暗更黑。

橘子

每到過年家裡總會準備很多橘子，
在客廳擺上一大盤，
整個過年的喜慶氛圍就顯現出來了，
用它來招待客人方便又討喜。

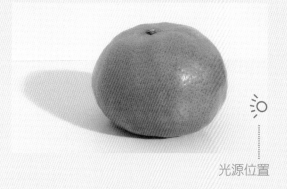

光源位置

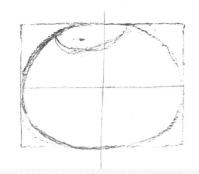

1 │ 先畫一個長方形的框線與中心輔
助線，連結框邊線形成圓扁的橘
子形狀，再畫一下頂部與蒂頭。

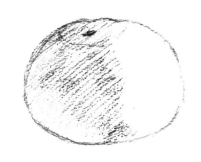

2 │ 擦除輔助線，用鉛筆畫線條畫出面
的陰暗，表現出立體，光源來自右
邊，橘子左半邊呈暗面的部分。

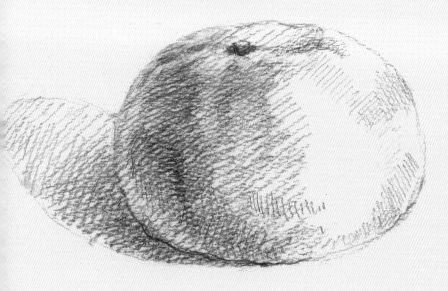

3 │ 橘子的表皮因果肉而
產生些微凹凸不平的
感覺，用素描線條畫
出來。再畫桌面上的
陰影，最後在果蒂
與桌面接觸的部分
加重線條與陰影暗
部，完成了作品。

紅茶罐

友人相送,香氣怡人的英國茶,
從此這茶罐就成了家裡的桌上客。
前面的例子是圓體的表現方法,
現在試畫長方體的表現與陰暗的處理。

光源位置

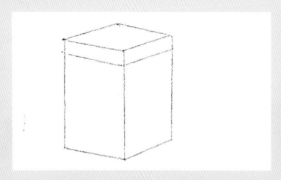

1 | 先簡單畫一個長方體外框。

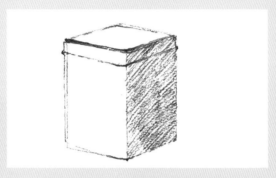

2 | 以斜線畫出暗面,並把盒罐的角
修成圓弧,簡單描繪盒蓋接合的
位置。

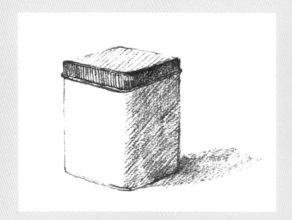

3 | 擦去輔助線,盒蓋上方與兩側加上
不同色調的面,呈現出立體,並畫
上桌面陰影。

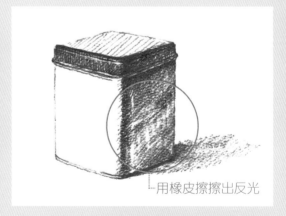

用橡皮擦擦出反光

4 | 繪出細部較深的部分,並用軟橡皮
擦擦出金屬罐的反光部分(紅色圈圈
處),長方體茶罐更有質感了。

5 | 簡單的描繪一下盒上的圖案，
完成了紅茶罐繪製。

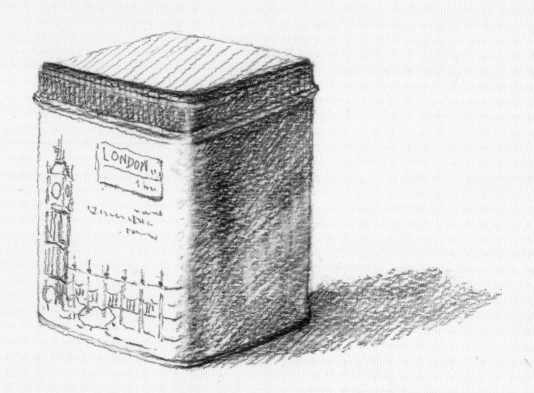

● 要表現立體感的罐子，最好能畫出三個面，就算其中一個面只顯現一點點
也沒關係。(這個例子將罐蓋也顯現一些)

● 每個面因受光的不同，會產生不同的色調明暗。

● 以橡皮擦在暗面輕輕擦拭，會有微光的感覺，整體光影會更自然。

用樹枝也可以畫

枯樹枝是一種來自大自然的筆，
畫出更自然的風貌，
在那轉折、停頓時，無意間造成的筆觸，會有令人驚喜的效果。

教學影片

秋天的楓紅是人們追逐的美景，
賞景之餘別忘了低下頭來，
看看那飄落的紅葉，
在完美的展現後，它仍以美好的身段下台，
不捨，常是我撿拾的紀念品。

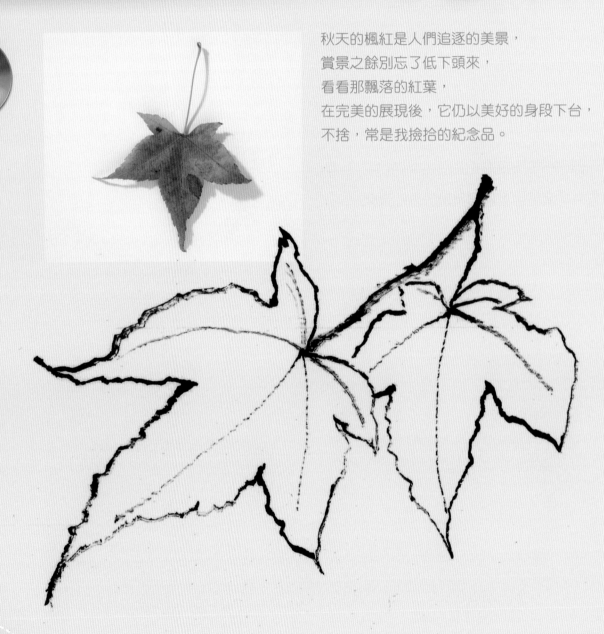

畫具

寬口罐內先放紗布，再滴墨汁入內至濕潤，方便攜帶使用。 ————墨汁

紗布

樹枝

- ☐ 竹枝、樹枝或是免洗筷：使用前可以將前端削尖，這樣較容易吸水，筆觸也可以更多樣。

- ☐ 墨汁：為了使用方便，並防止墨汁攜帶溢出，可用寬口又可密封的小罐子分裝，小罐內先放紗布或海棉，再滴墨汁入內至濕潤即可。

跟著畫

楓葉

先觀察一下這葉形，

五裂的葉脈由葉柄處呈現放射性張開，

中間最長，

第二長的葉脈約為最長葉脈 2/3，

最短的葉脈約為 1/3。

葉緣有鋸齒、葉尾尖。

第二長葉脈　最短葉脈

葉尾尖

葉緣有鋸齒　最長的葉脈

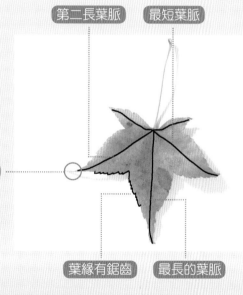

小撇步

- 墨汁若沾太多，第一筆下去可能會一坨黑，最好先在旁邊的紙試畫一下。

- 畫幾筆後墨色會變淡變乾，可沾墨汁再畫。

- 如果畫出的線條不想太黑，墨汁也可加些水稀釋。

- 一面畫一面旋轉枝條，畫出的線條，粗細濃淡會更有變化。

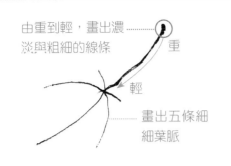

由重到輕，畫出濃淡與粗細的線條

重

輕

畫出五條細細葉脈

1 由葉柄末端開始，下筆重一點，畫出的線條就會比較粗，由重到輕的力道畫出由粗到細的葉柄。再畫放射狀葉脈，動作要俐落一筆畫出一條。

（如果沒有把握，可以先用鉛筆輕畫出輪廓線條，再用樹枝畫。）

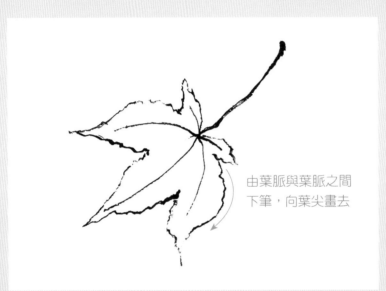

由葉脈與葉脈之間下筆，向葉尖畫去

2 接著畫葉緣，由葉脈與葉脈之間下筆，動作不要太快，慢慢拖曳向葉尖畫去，形成自然的鋸齒狀，完成一個葉片。

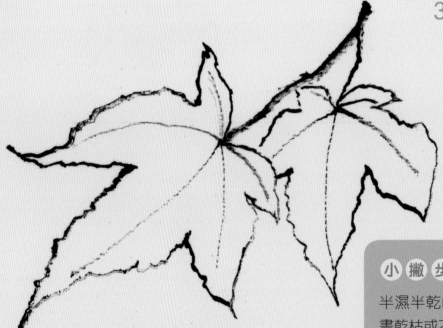

3 葉子很難有一模一樣，改變一下葉子方向與大小，畫出第二片。讓葉子互相交疊，能讓畫面更加豐富。

小撇步

半濕半乾的筆觸，很適合用來畫乾枯或不規則邊線的物體。

蓮蓬

乾枯蓮蓬上的蓮子已掉落，
留下一個個大小不一的洞孔，頗有趣味。
試著用枯枝筆來畫，表現出乾枯的質感。

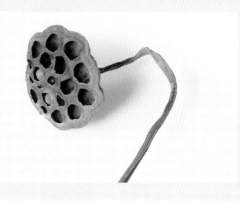

左邊較遠，線
條墨色淡些。

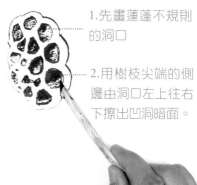

1.先畫蓮蓬不規則
的洞口

2.用樹枝尖端的側
邊由洞口左上往右
下擦出凹洞暗面。

1 先畫蓮蓬頭的外框，用不同的弧度
連成一個些微左傾的橢圓，注意右
邊近處的部位弧度明顯，墨色可以
深一些，所以由右邊下筆，左邊較
遠，線條墨色淡些，用乾筆輕帶過
即可。

2 畫蓮蓬不規則的圓洞，之後將樹枝
斜握，利用樹枝尖端的側邊由左上
往下擦出凹洞的暗面，產生洞孔的
效果。左側遠處的圓洞小一些，墨
色也淡些。

由重到輕，畫出濃淡合
宜與粗細不同的線條。

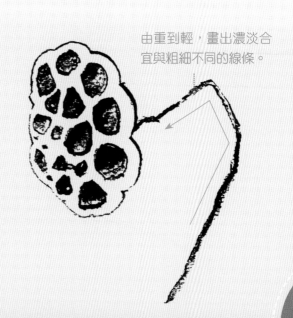

3 蓮蓬下的花梗已乾枯，用力的由下
往上畫，轉角一氣呵成，注意的是
要與蓮蓬相連，線條可以粗些，或
事後再加筆，輕畫邊線之後，讓它
看來粗些。

荷葉

枯乾的荷葉有點破缺，有點捲曲，試著用枯乾的樹枝畫下這生命的痕跡吧！

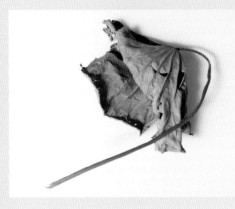

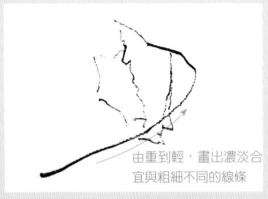

由重到輕，畫出濃淡合宜與粗細不同的線條

1 畫出外型，可以由葉梗底端，一筆而上。

2 葉脈呈放射線條，線條自然彎曲不要直硬。

3 利用樹枝上殘留下的墨色，塗擦出荷葉的暗面，讓葉面更立體。

蓮蓬與荷葉

試著把前面練習的蓮蓬與殘荷做結合，又是一張精彩的作品。

☐ 葉在前，蓮蓬在後，先畫葉，接著才畫蓮蓬，蓮蓬的梗壓在葉的後方，所以有些部分會看不見。

☐ 在墨汁還未全乾時，用棉花棒沾一點水輕塗暗面，呈淡淡墨色的效果。

☐ 蓮蓬的梗與荷葉的梗不要平行，畫面看來較自然。

用棉花棒沾一點水輕塗暗面，呈淡淡的墨色。

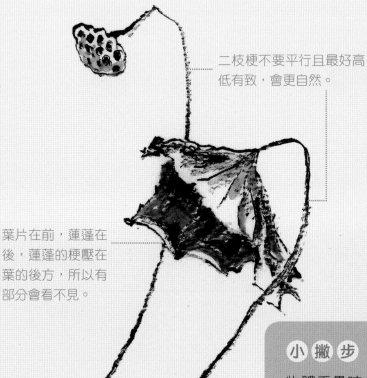

二枝梗不要平行且最好高低有致，會更自然。

葉片在前，蓮蓬在後，蓮蓬的梗壓在葉的後方，所以有部分會看不見。

小撇步

物體重疊時，後方的物體部分被前方遮住，在畫畫時就不要畫出，由這處理方式，可看出畫面上物體的前後關係。

向大自然學習禪繞畫

也許您對這種畫很感興趣，
但卻不知從何找尋題材，
讓我們向大自然學習，
在花草之間尋找圖案的靈感。

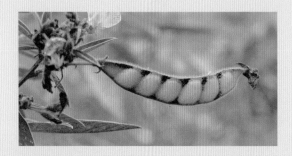

禪繞畫的畫法，
是利用簡單的造型做變化，
不斷重複相同圖案，
圖案之間有著規律的間距，
由點、線、面結合成一種平衡的美感。

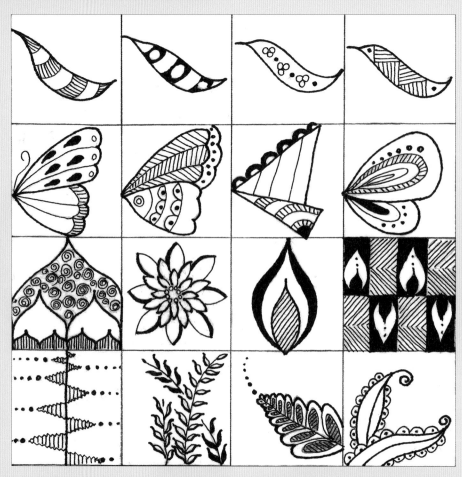

畫具

- ☐ 畫紙：剛開始不要用太大張的紙，20x20公分大小就可以，或是紙杯墊、明信片都可以。
- ☐ 筆：選用鉛筆、代針筆、簽字筆等…。
- ☐ 尺 或T形尺
- ☐ 橡皮擦

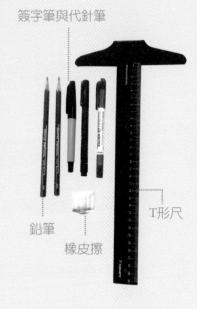

簽字筆與代針筆

鉛筆

橡皮擦

T形尺

跟著畫

白豆

白豆是原住民料理重要的食材，
煮排骨湯口感鬆軟，湯頭更是味美，
豆莢形狀與原住民的彎刀有點相似，
以它為主體造型。

如彎刀的豆莢，做為主體造型，
豆莢內的種子呈現出顆粒狀，
做為等距的圖飾變化靈感。

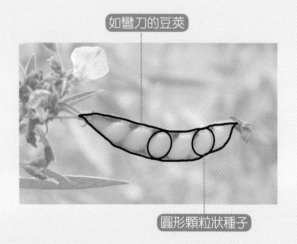

如彎刀的豆莢

圓形顆粒狀種子

小撇步

- 禪繞圖沒有上下左右之分，從任何角度看都可以，畫的時候紙張可依手勢的方便轉移位置，不但方便繪製，還可免弄髒了畫好的圖形。
- 圓形顆粒圖飾，可轉化成方形、菱形、長方形、心形…等，做更多變化。

1 | 先畫出波浪線條。

2 | 下方再畫一條弧線，兩端閉合，如彎彎白豆的外形，畫得不完全一樣也沒關係，但線不要很硬直。

3 | 有了外形，內在的小圖飾就隨我們來發揮了，在豆形內加上等距的格線。

4 | 在格內間隔畫上斜線，完成一個基本的圖形。別小看這圖形，由它可變出很多的造型圖案哦！

小撇步

禪繞畫是邊畫邊想著下一步要畫什麼，全心專注，就像打禪一樣，能讓心情漸漸平靜下來。

白豆-變形豆莢

變～變～變～
只要改變一下豆莢內的小圖飾,
就能隨心所欲地變成不同的圖案。

1 | 同樣的先畫出主要的豆莢造型,並
畫上相似的隔線。

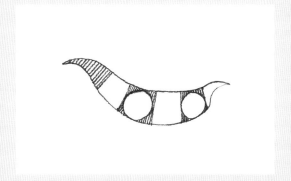

2 | 在框內加圓,再加上線條,不同於
前面的造形。

3 | 邊線上加上小裝飾圖,尾部再點上
彎曲排列的點,讓造型延伸。

4 | 豆莢內若只有二個圓看起來有點空,不妨再加上漩渦
裝飾圖。只有一條彎豆也顯得有些孤單,前端再加上
兩個小豆莢裝飾,整個圖形就變得豐富起來了。

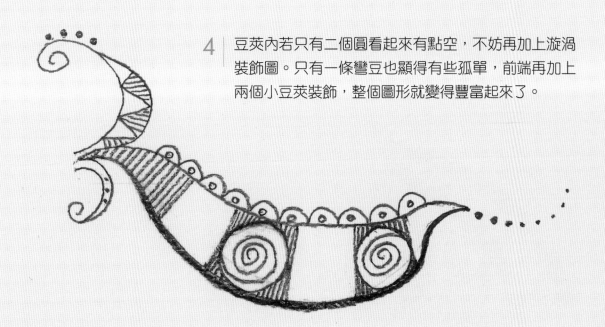

白豆-圖騰變化

試著把作品畫在明信片上，
寄給朋友分享。
為了怕寄送時弄髒，
最好使用油性的代針筆或簽字筆來畫。

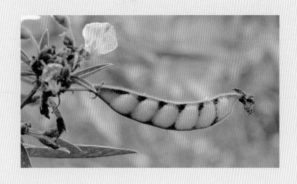

1 │ 在明信片一角畫下三個豆莢形。

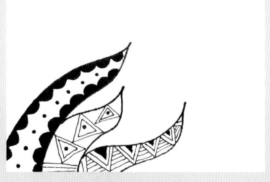

2 │ 在豆莢內隨意填上圖飾。

3 │ 最後再加上一些裝飾線延伸，就完
成這張富含意境的畫面了，寄給朋
友或當成賀卡都會深受歡迎。

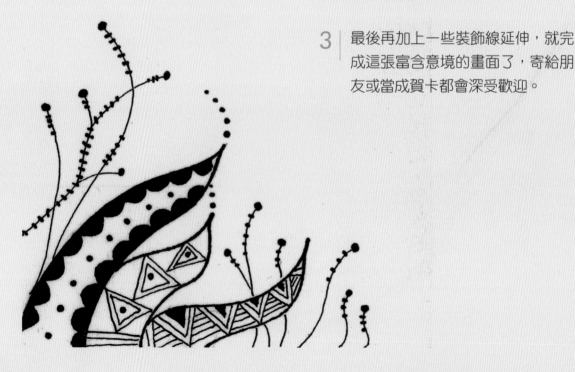

作品分享

以豆莢為發想的靈感，搭配彩色筆的應用，會有另一種特別的呈現畫面。

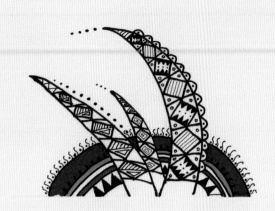

素材收集

您也可以用鉛筆與 T 形尺打上小格子，收集一些圖形資料，方便繪製時可以參考。

【裝飾線條】素材：

▲ 靈感來源

▲ 靈感來源

▲ 靈感來源

▲ 靈感來源

▲ 靈感來源

▲ 靈感來源

▲ 靈感來源

▲ 靈感來源

▲ 靈感來源

▲ 靈感來源

▲ 靈感來源

▲ 靈感來源

▲ 靈感來源

▲ 靈感來源

【造型】素材：

▲ 靈感來源

▲ 靈感來源

▲ 靈感來源

▲ 靈感來源

創意小點子

動動腦，想想您的作品可以用在什麼地方？
自娛娛人，讓您的生活更多彩多姿，
創意小點子只是參考，您的創意才是最珍貴的。

生活就是藝術；藝術就是生活，
畫圖的樂趣並非有天分的人才能獨享，
圖畫也不是只能高高掛在牆上欣賞，
如果能把作品融入生活中，
自在的享受，
才是執筆的初衷。

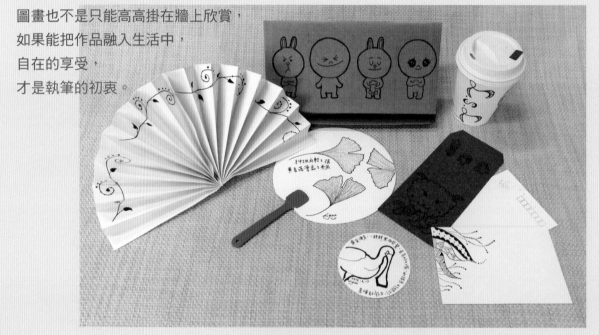

包裝紙盒再利用

裁剪紙盒空白平整的部分，
有折線也無妨，可以利用它
讓畫立起，畫上可愛的圖形
做擺飾，人見人愛。

紙杯標記

出門在外，使用紙杯在所難免，但為了環保，還是建議您盡量重複使用，不妨在自己的杯上畫上圖案，做個自己的專屬用杯吧！

明信片的分享

試著畫在明信片上，寄給朋友分享手繪的溫暖。

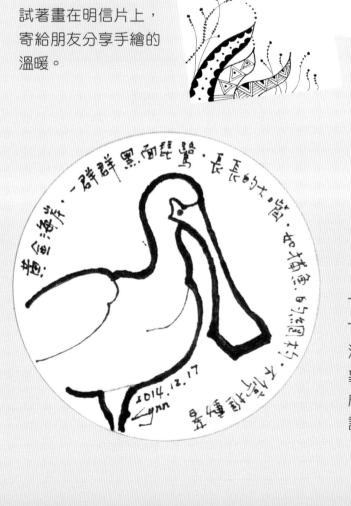

杯墊上的速寫

海邊成群的黑面琵鷺，是旅行中印象深刻的圖像，回到飯店，利用現成的紙杯墊，畫上黑面琵鷺，並註記心情，也是一個很棒的回憶。

紅包袋的回憶

小時候爸爸會在紅包上畫上應景的小圖案，既討喜又有意義，至今難忘。

這是小孫女的作品，有畫才有紅包，鼓勵小朋友一起快樂來畫畫。

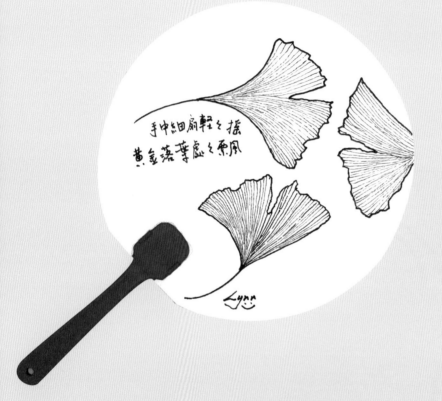

銀杏葉的圓扇

幫小圓扇畫上幾片樹葉，愉悅的心情，此時不扇也涼啦！

有花邊的摺扇

炎熱的天氣，隨手在廣告紙的背面畫出簡單的線條圖案，再摺疊成扇子，簡單DIY，讓暑氣盡消。

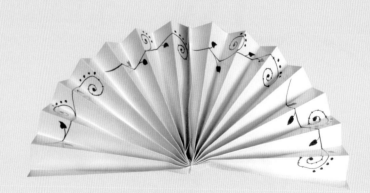

來塗鴉

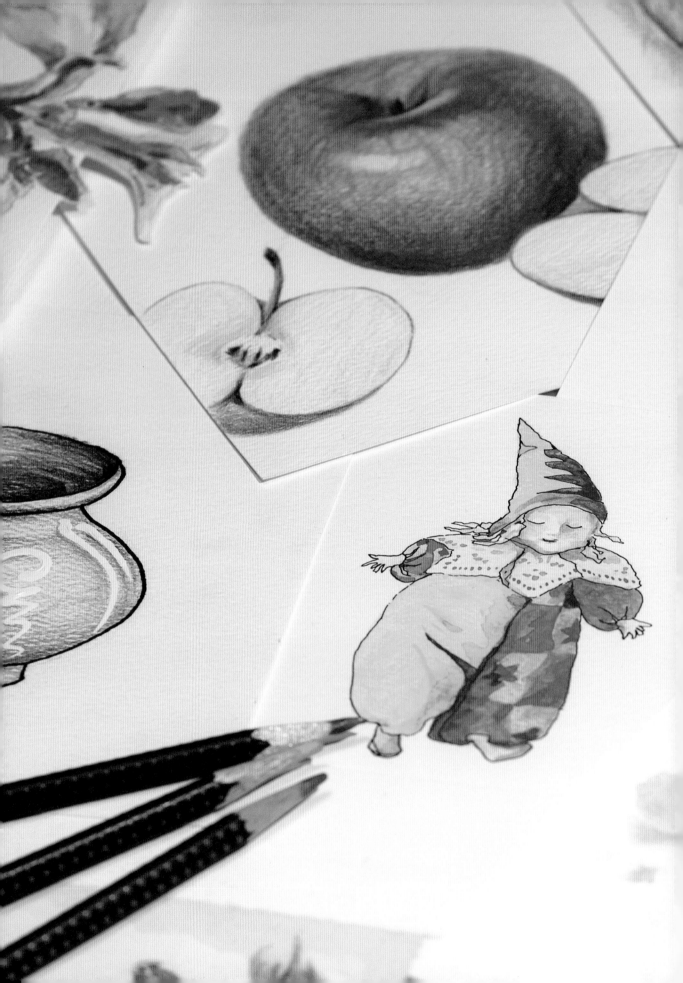

02

彩色有意思

水性色鉛筆好應用

認識色筆與色彩

繪畫指的就是「形」與「色」的巧妙安排，
利用水性色鉛筆跨進「色」的領域，
在豐富色彩下享受著色的樂趣。

認識色筆

水性色鉛筆與一般色鉛筆外形相似，
基本上在盒子外面會有一支水彩筆圖示，
或直接在筆桿印上水彩筆圖案。

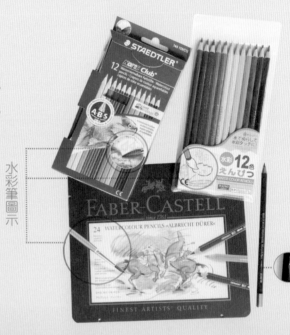

水彩筆圖示

小撇步

色筆因握筆位置與用力的輕重不同，畫出的線條粗細與顏色也會不一樣。

色淡：遠握・輕畫

漸層色：邊畫邊加重力道

色濃：近握・重畫

利用水性色鉛筆畫色環,外圈是乾筆上色,內圈則在乾筆上色後再塗上水的效果,塗水後顏色會變深一些。

☐ 三原色:指的是紅、黃、藍三種顏色,利用這三個基本顏色可混合出很多色彩。

　　● 紅
　　○ 黃
　　● 藍

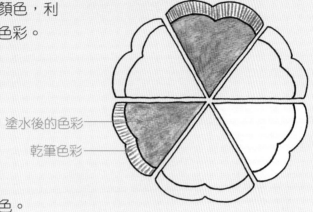

塗水後的色彩
乾筆色彩

☐ 中間色:相鄰二色混合而成的顏色。

　　● 紅 + ○ 黃　　● 橙
　　○ 黃 + ● 藍　　○ 綠
　　● 藍 + ● 紅　　● 紫

☐ 相近色:在色環中相鄰的顏色,是屬於和諧的色彩,是很安全的組合。

　　● 紅 / ● 橙 / ○ 黃
　　○ 黃 / ○ 綠 / ● 藍
　　● 藍 / ● 紫 / ● 紅

中間色

對比色

相近色

☐ 對比色:在色環中相對的顏色,混色後彩度會變暗。但若能巧妙運用對比的色塊,可以讓畫面更耀眼有力。

　　○ 黃 ⟷ ● 紫
　　● 藍 ⟷ ● 橙
　　● 紅 ⟷ ○ 綠

用簽字筆畫線圖來塗色

先以鉛筆畫底稿，如果不滿意還可擦除修改，
再用簽字筆或代針筆來描繪線圖，
加上色鉛筆的彩繪，由黑白變彩色，畫法簡單又容易。

朋友送來一盆小花植物，
懸吊式的紫藍色小花，
在綠葉間搖曳點綴，
婀娜多姿，有人稱它是海豚花。

畫具

☐ 色鉛筆
　（此例不做水彩效果，一般色鉛筆亦可）

☐ 鉛筆、簽字筆、畫紙

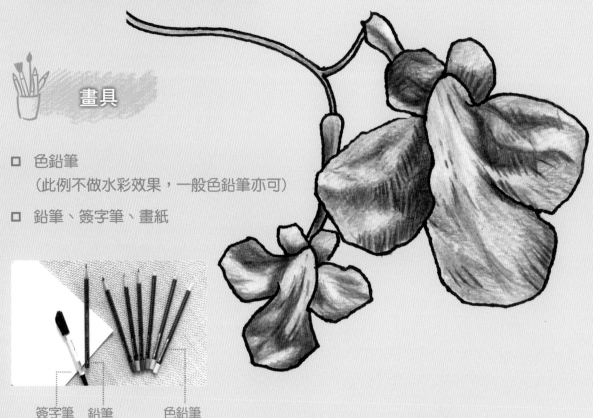

簽字筆　鉛筆　　　色鉛筆

跟著畫

海豚花

紫藍色小花，細長管狀的花莖，
花瓣有五枚，中間是長條舌狀花瓣，
兩側有二片如蝶翼的花瓣，
上方有一對如米老鼠耳朵的小花瓣，
看清楚了花形，再動手畫。

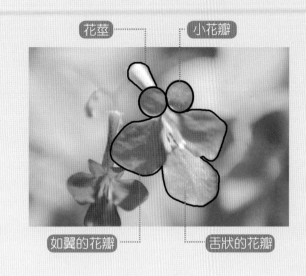

花莖　　　　　小花瓣

如翼的花瓣　　　舌狀的花瓣

1 | 先用鉛筆輕輕畫出五個圈，構成一個花朵的基本形狀，用同樣的方法再畫一個小朵花形。

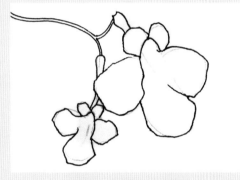

2 | 以簽字筆描繪出基本形的外圍邊線，再用軟性橡皮擦輕輕的擦去鉛筆線條。

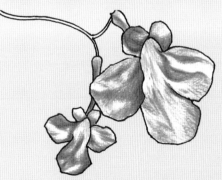

3 | 用色鉛筆上色，由淡而深慢慢輕塗，兩朵花的色彩可以有一些差異，大朵花紫色多一些，小朵花以粉紅色為主，再塗上少許的紫色。

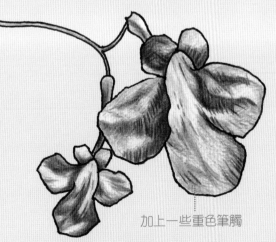

加上一些重色筆觸

4 | 用較重的筆觸加上一些線條，很快地完成一張色鉛筆作品。

新芽

櫻花謝了,新芽長出來了,生生不息,
在樹幹的彎折處,看到春天的氣息。
粗糙的樹皮與翠綠的嫩芽,質感完全不同,
練習看看,試著畫出不一樣的感覺。

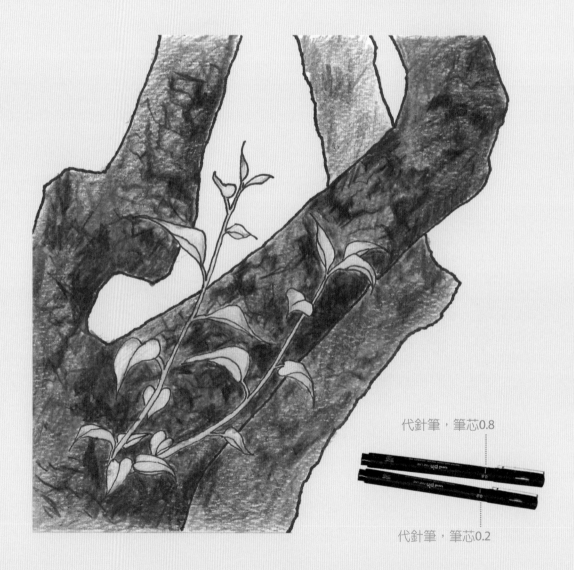

代針筆,筆芯0.8

代針筆,筆芯0.2

1 | 先用鉛筆簡單勾勒一下，再用筆芯 0.8 粗代針筆描出樹幹線，用筆芯 0.2 細代針筆描新枝芽，之後用軟橡皮擦除去鉛筆線條。

2 | 用色鉛筆在新枝芽與樹幹塗上淡黃色，樹幹的部分再塗上一層灰綠色。

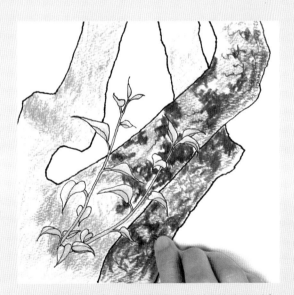

3 | 新芽再塗一點黃綠，樹幹的部分塗咖啡色來顯現樹紋，如有要用力上色時，可將手指靠近筆芯平塗，以防過度用力而折斷筆芯。

4 | 用綠色、咖啡色和黑色畫出樹幹的紋理，最後在嫩葉加塗朱紅色，會讓整張畫更顯出生氣蓬勃。

練習畫 II

香蕉

香蕉

香蕉好吃又便宜，有著濃濃鄉土味，
是畫家們喜歡的題材，
讓這熟悉的水果帶您進入色彩世界。

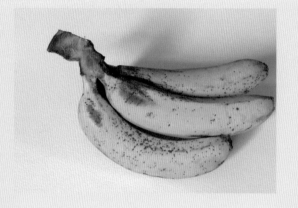

1 先用鉛筆構圖，注意香蕉的特點在彎度與面的角度線。

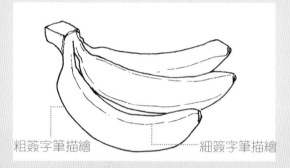

粗簽字筆描繪　　　　細簽字筆描繪

2 外圍輪廓用粗簽字筆描繪，角度線用細筆描繪，中間有些筆斷意連會更自然，描好之後擦去鉛筆線條。

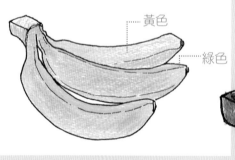

黃色
綠色

3 整體先塗上黃色，朝上的面加塗一些綠色。

「筆斷意連」是指線條似斷似連，表現不是很明確的折角線，反而更加自然。

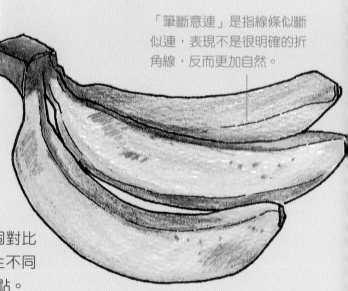

4 接頭的部位，塗上紅色與綠色二個對比色的疊色，也利用這二色疊色產生不同的咖啡色，來加重暗面與一些小斑點。

複印圖形的技巧

不想要有線邊，又怕色筆畫下去不容易擦去，
那要怎麼辦？告訴您一個好方法，
先用鉛筆在一般紙上畫草圖，
用描圖紙複印色線到畫紙上，再來著色，邊線就不會很明顯了。

黃色小鴨旋風，
在 2014 年造成很大的轟動，
各地為了接待這貴客，
想盡辦法讓它能在海邊或湖岸悠游，
現在就試著畫下它的俏模樣，
任它再怎麼調皮，也不會變形了。

教學影片

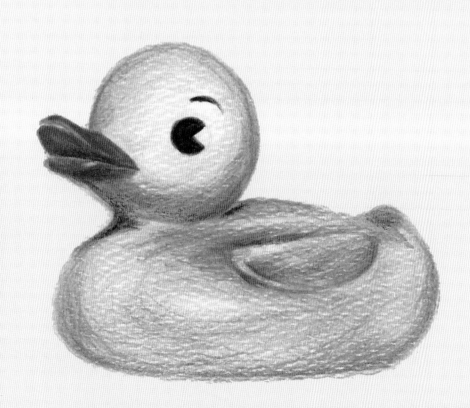

畫具

- 描圖紙、畫紙
- 鉛筆
- 色鉛筆（此例不做水彩效果，一般色鉛筆亦可，主要採用的色筆如右圖。）

跟著畫

黃色小鴨

複印圖形的方法對初學者來說很重要，
還沒有勇氣直接在畫紙上色，
先畫草圖再複製，也是好方法。
整隻小鴨的形體分成幾個簡單結構：
圓頭、橢圓身、紅色扁嘴。

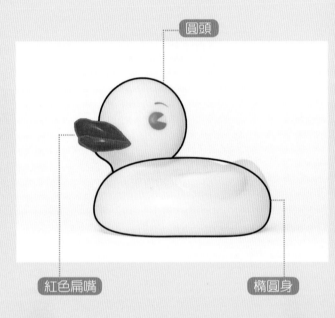

圓頭

紅色扁嘴　　　　橢圓身

先以一般用紙畫草圖

上層是描圖紙
下層是草圖

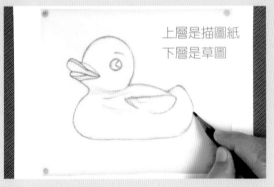

1 用鉛筆畫出黃色小鴨的外形，先畫圓頭與橢圓身，抓到大形體，再做修整，完成鉛筆草圖。

2 貼上一張半透明描圖紙，描下小鴨外形線圖。描好線條後，移開草圖，並將描圖紙翻轉至背面。

用色鉛筆在描圖
紙背面塗色

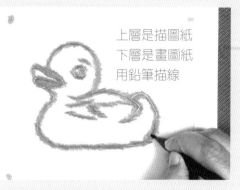

上層是描圖紙
下層是畫圖紙
用鉛筆描線

3 | 桌面墊上不用的紙,以防弄髒。在
描圖紙的背面,照著線圖塗上深一
點的色彩,如黃鴨就用土黃色,這
樣描印出的線會較明顯。

4 | 再將描圖紙翻回正面,貼在要上色
的畫紙上,用鉛筆再描一次線,印
出色線在畫紙上。

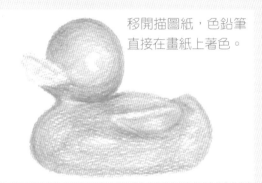

移開描圖紙,色鉛筆
直接在畫紙上著色。

5 | 線條雖然簡單但要畫出它的萌樣與立
體的感覺,可要加點深淺色彩變化,
筆觸盡量輕柔,再慢慢加深。

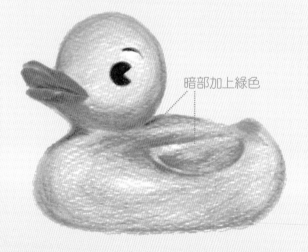

暗部加上綠色

6 | 在頭、身體及翅膀邊緣,畫幾筆綠
色描繪深色部分。最後是紅嘴與黑
眼睛的著色,一隻可愛的黃色小鴨
就完成了。

小撇步

- 橙色加綠色,二個對比色相疊色,顏色會
 變深,利用它來描繪暗部,比直接塗黑色
 的效果好,色彩層次也豐富些。

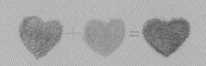

- 固定描圖紙時,最好使用便利貼、紙膠帶或黏土,才不會傷到畫圖紙。

蘋果

又紅又圓的蘋果，
看起來新鮮又可口，
利用它來練習圓體的畫法。
一個蘋果的構圖略顯單薄，
試著加上剖面的造型，
整個畫面就豐富多了。

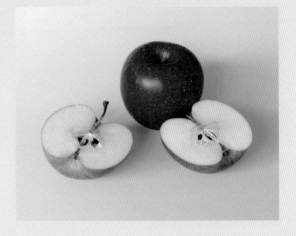

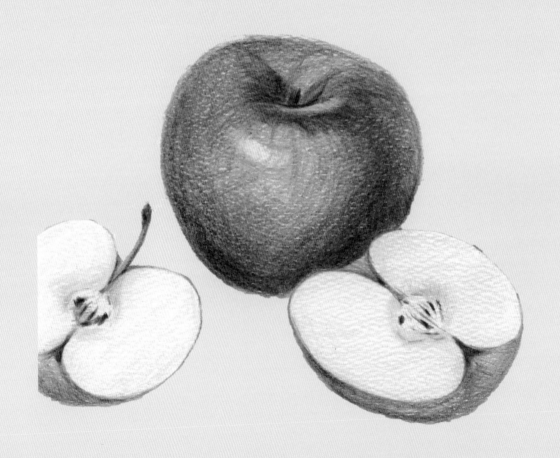

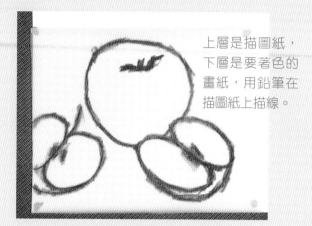

上層是描圖紙，
下層是要著色的
畫紙，用鉛筆在
描圖紙上描線。

1 | 先用鉛筆在一般用紙畫草圖，如黃色小鴨的複印方式，在草圖上蓋上一張描圖紙來描線。

2 | 在描好線圖的描圖紙背面塗色，轉回正面，放在要著色的畫紙上，用鉛筆再描線，複印色線到畫紙上。

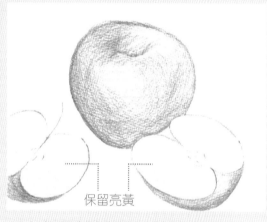

保留亮黃

3 | 整體先上一層黃色。

4 | 保留亮點的黃，其餘加上橙色。

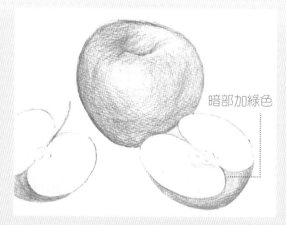

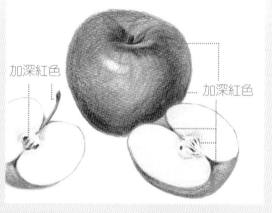

暗部加綠色

加深紅色　　加深紅色

5 | 果心、蒂頭暗處上點綠色。

6 | 最後在種子、蒂頭與蘋果暗處加深紅色，即完成作品。

龍貓布偶

可愛龍貓布偶，挺著大大的肚子像個不
倒翁，逗趣的模樣，真是討人喜歡。

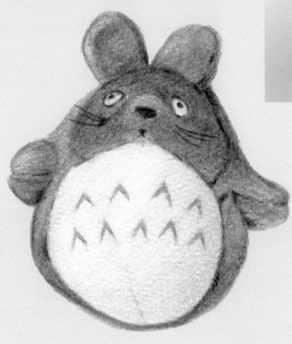

車縫線

上層是描圖紙，下層是畫圖紙，用
鉛筆在描圖紙上用力描線。

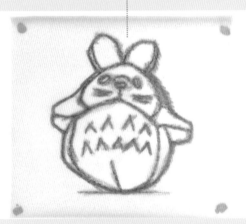

1　用鉛筆在一般用紙上畫草圖，肚子
　　的大圓與頭部的小圓，車縫線是它
　　的特點。如黃色小鴨的複印方式，
　　在草圖上蓋上一張描圖紙描線圖。

2　在描好線圖的描圖紙背面塗色，再
　　轉回正面，放在要上色的畫紙上，
　　用鉛筆在線上再描一次線，複印色
　　線圖到畫紙上。

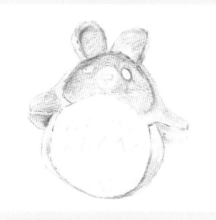

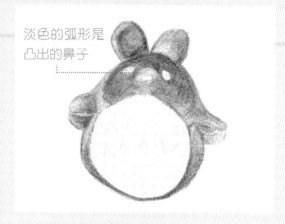

淡色的弧形是
凸出的鼻子

3 | 除了眼睛與肚子之外，以灰綠色打
底，用紫色在暗部著色。

4 | 再加重灰綠色的著色，凸出的鼻子
上緣留下弧形淡色。

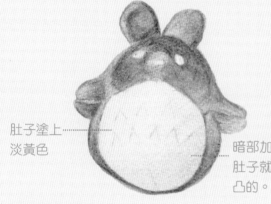

肚子塗上
淡黃色

暗部加塗灰綠，
肚子就會圓圓凸
凸的。

5 | 用淡黃的色彩為龍貓的肚子上色，
肚子右下方再塗上淡淡的灰綠，更
能突顯肚子的圓。

6 | 用黑色畫眼睛、鬍鬚、鼻子與
嘴，並在車縫線的相交處，細
部描繪一下，紫色畫肚子上的圖
飾，完成可愛的龍貓布偶。

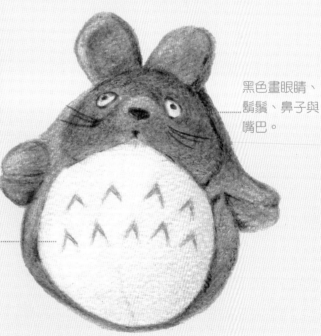

黑色畫眼睛、
鬍鬚、鼻子與
嘴巴。

紫色畫肚子
上的圖飾

用修正液巧畫白色圖紋

瑣碎的白色圖紋，如果在上完色塊之後，
才要用色筆來畫它，是很難塗上的，那要怎麼辦？
告訴您一個妙招，試著利用修正液會有驚喜的效果。

教學影片

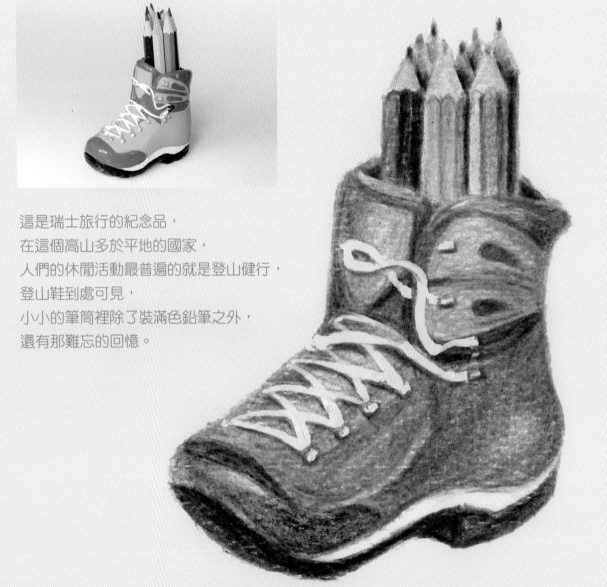

這是瑞士旅行的紀念品，
在這個高山多於平地的國家，
人們的休閒活動最普遍的就是登山健行，
登山鞋到處可見，
小小的筆筒裡除了裝滿色鉛筆之外，
還有那難忘的回憶。

畫具

色鉛筆　　修正液

□ 鉛筆、修正液

□ 畫紙、描圖紙

□ 色鉛筆（此例不做水彩效果，一般色鉛筆亦可，主要採用的色筆如右圖。）

鉛筆

跟著畫

登山鞋小筆筒

別被它的外形嚇到了，
可先把鞋子分解成幾何圖形，
鞋筒的圓柱體與鞋頭的梯形立體，
完成整體的上色後，
白色的鞋帶就留給修正液來處理吧！

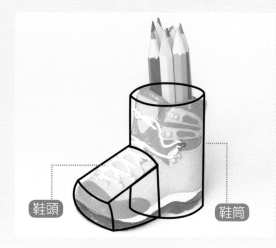

鞋頭　　　鞋筒

1　在一般紙上用鉛筆畫草圖，先畫出登山鞋的二個主體，鞋筒與鞋頭。

2　再描繪更細部的線條與鞋筒內的色鉛筆，完成鉛筆草圖。

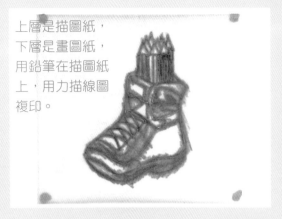

上層是描圖紙，
下層是畫圖紙，
用鉛筆在描圖紙
上，用力描線圖
複印。

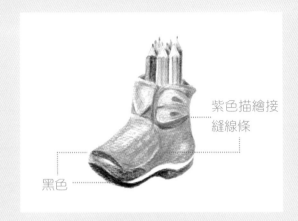

紫色描繪接
縫線條

黑色

3 | 如黃色小鴨的複印方法，用描圖
紙描草圖，在描圖紙背面線圖上
塗色，再轉正面放在要著色的畫
圖紙上，再描線複印色線。

4 | 用藍色畫出鞋子的明暗色彩，接縫
線條的部分用紫色加以描繪，再用
紫、黑二色疊色加強鞋頭的部分。

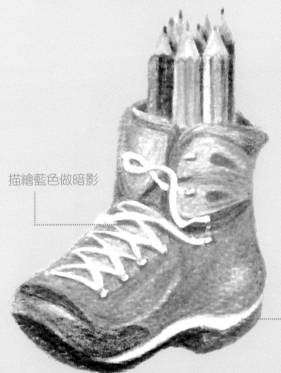

描繪藍色做暗影

5 | 巧妙利用修正液，由粗往細畫出鞋
帶，然後在鞋帶下緣位置輕描深藍
色做暗影，整個登山鞋就變得生動
起來，筆筒的繪製就完成了。

預留鞋底的白邊

小撇步

● 白色鞋帶也可以用留白的方式慢慢描繪，只是會花較多的時間。

● 鞋底的白膠，用留白方式處理就可以了。

● 使用修正液前最好先在一旁練習一下，才能準確控制液體的流量。

練習畫 I

小土壺

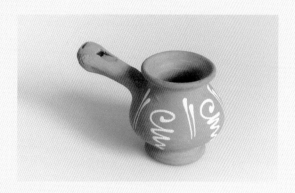

很可愛的小土壺，
是新疆大巴札的紀念品，
來到維族的大市集豈可空手而回，
小土壺上的白色裝飾線條看似複雜，
但如果用修正液來處理，很快就可完
成作品了。

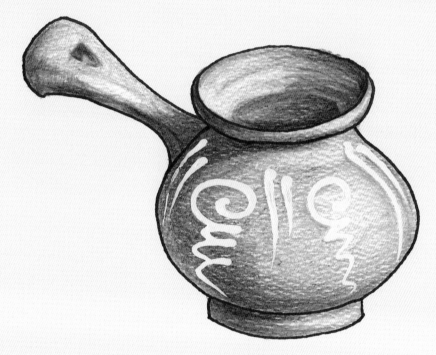

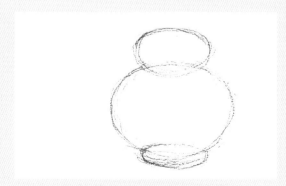

1 | 在一般用紙上畫草圖，先用鉛筆
　　畫出三個交疊的圓。

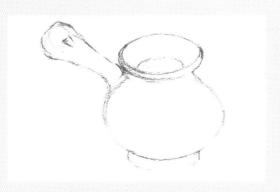

2 | 再修整出小土壺的外形與提把。

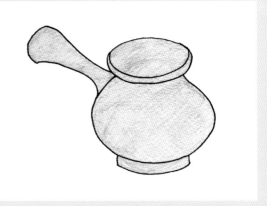

3 | 外形用簽字筆描出黑色線條,再用軟性橡皮擦除去鉛筆線條。

4 | 將整個小土壺先塗上黃褐的底色。

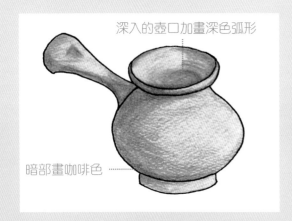

深入的壺口加畫深色弧形

暗部畫咖啡色

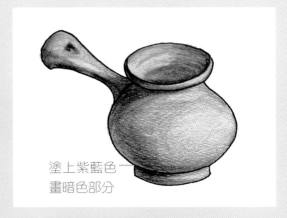

塗上紫藍色
畫暗色部分

5 | 以咖啡色加深,表現出壺的圓弧體與暗部色彩。

6 | 在深暗的部分再塗上紫藍色,小土壺呈現出立體的形狀。

7 | 最後利用修正液為小土壺加上裝飾圖飾,並在白色線條下方輕輕的加點咖啡色修飾會更生動自然。

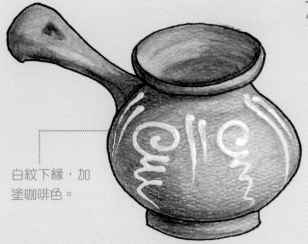

白紋下緣,加塗咖啡色。

小撇步

除了修正液之外,只要是不透明顏料或有覆蓋效果的顏料都可以使用,如:壓克力顏料…等。

小白花

這種野花，在鄉間小路處處可見，
「恰查某」、「鬼針草」是它的俗名，
學名又稱「大花咸豐草」，種子會沾黏衣褲，
白色小花看起來溫柔又可愛。

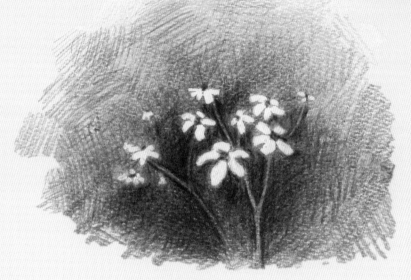

1　用黃色、綠色、咖啡色疊色塗上一
片草地背景。用修正液塗畫上小白
花的花瓣，花瓣的大小、方向、形
狀不要太整齊，最好做點變化。

2　再用綠色與咖啡色疊色加重花叢下
的暗部，襯出枝莖的線條。最後在
花蕊部位點上黃色和紅色，草地的
小白花就躍然紙上了。

小叉子畫細紋巧應用

利用硬物的平滑尖端，
如叉子、沒有水的原子筆…等壓紋在白色畫紙上，
留下細細凹痕，再用色筆輕塗紙面，就會顯現白細紋。

午後的鄉間小路上，輕盈身影到處飛舞，
是童年回憶的紅蜻蜓。
如今，
池塘邊、草叢間再發現牠的蹤影，
還是一樣的曼妙。

畫具

- ☐ 鉛筆、小叉子
- ☐ 描圖紙、畫紙
- ☐ 色鉛筆（此例不做水彩效果，一般色鉛筆亦可，主要採用的色筆如右圖。）

小叉子

跟著畫

紅蜻蜓

蜻蜓停在枯梗上，
展現它平衡的美感，尾部呈有力的弧度。
翅膀上的細微白紋是它的特色，
要畫出那線條還真不容易，
這時就是小叉子立大功的機會了。

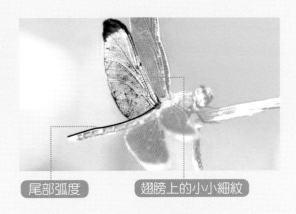

尾部弧度　　翅膀上的小小細紋

小撇步

- 如果上了色才要刻下細紋，會很麻煩，利用小叉子就能輕鬆完成。

- 最好先在一旁畫紙上試畫，熟悉壓紋順手的力道。

- 除了小叉子、只要有尖硬平滑末端的工具都可用來壓紋，如：原子筆（無水）、免削鉛筆（無筆芯）、削尖的竹筷、蛋糕小刀、螺絲起子…等。

- 為了怕傷到畫紙，透過描圖紙來做壓紋的動作也可以。

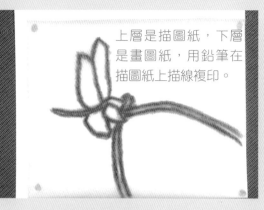

上層是描圖紙，下層是畫圖紙，用鉛筆在描圖紙上描線複印。

1 | 先用鉛筆在一般紙上畫蜻蜓停在枯梗草圖，再用描圖紙描線。

2 | 在描圖紙背面線圖上塗色，再轉回正面，放在要上色的畫紙上複印。

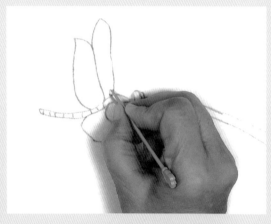

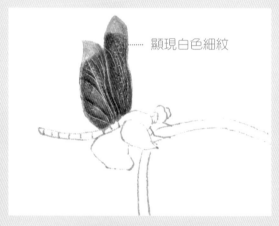

顯現白色細紋

3 | 用小叉子在複印完成的畫紙上，刻畫翅膀上的細紋。(請參考完成圖)

4 | 用色筆輕輕塗上紅色與藍色，就能神奇地顯現出白色細紋。

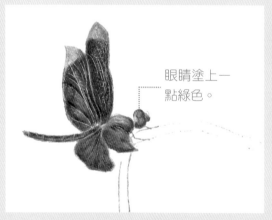

眼睛塗上一點綠色。

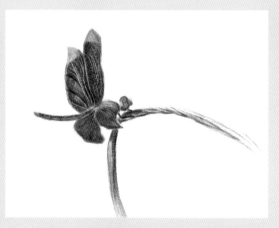

5 | 用同樣的方法，處理蜻蜓身體與另一對翅膀的細紋，並畫上紅色頭部，在眼睛的地方可塗點綠色。

6 | 最後，簡單的畫上枯梗，讓焦點保留在蜻蜓上，即完成作品。

紫藍色小瓶罐

紫藍色小瓶罐，裝著來自奧地利哈斯達特的岩鹽，
傳說那是世界最古老的鹽礦，
買回來之後，卻一直捨不得打開，
就怕瓶中的精靈一溜煙跑走了。

1 | 在一般紙上用鉛筆畫草圖，再
用描圖紙描線。

上層是描圖紙，
下層是畫圖紙，
用鉛筆在描圖紙
上描線複印。

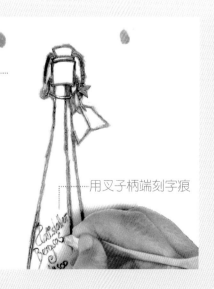

用叉子柄端刻字痕

2 | 在描圖紙背面線圖上塗色，字的部分留白
不塗色。再轉回正面，放在要著色的畫紙
上描線複印出色線。字的部分則用叉子尖
硬平滑的柄端刻出無色字痕。

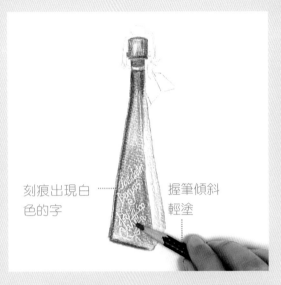

刻痕出現白
色的字

握筆傾斜
輕塗

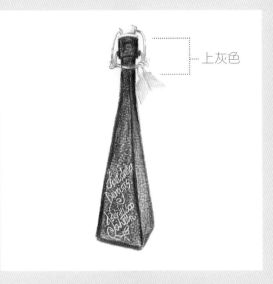

上灰色

3 │ 移開描圖紙，在畫紙上用藍色塗擦
瓶子，白的字形就顯現出來。

4 │ 再用藍紫色描繪瓶子與邊框，用灰
色畫瓶蓋的鐵線與標籤暗部。

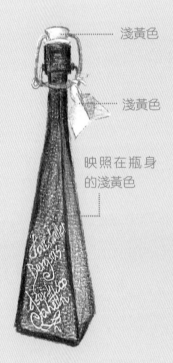

淺黃色

淺黃色

映照在瓶身
的淺黃色

5 │ 塗上淺黃色在瓶蓋、標籤，瓶身也
著上一點淺黃。

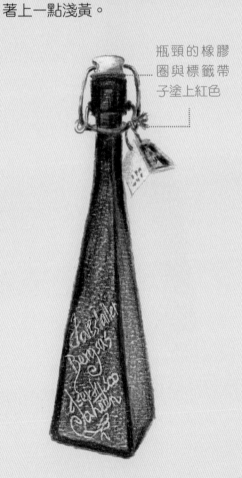

瓶頸的橡膠
圈與標籤帶
子塗上紅色

6 │ 最後在瓶頸的橡膠圈與標籤帶子塗上紅色，
紫藍色小瓶罐就完成了。

練習畫 II

白芒花

暑假正是芒草的花開季節，
把山壁染白了；把河床變美了，
在陽光的照射下，它展現出耀眼的姿態，
都是畫畫的好題材。

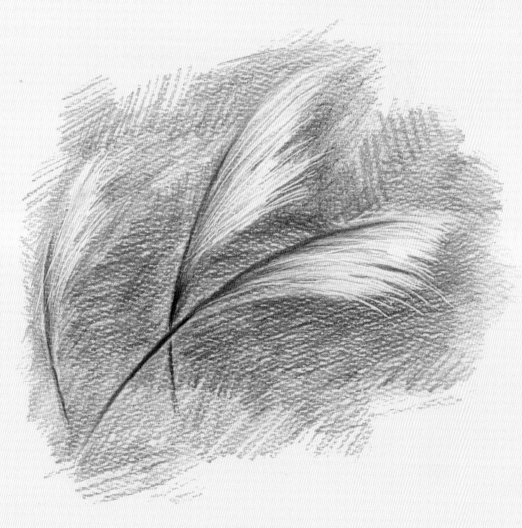

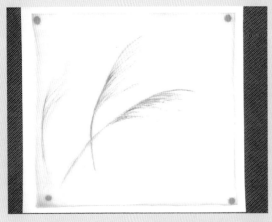

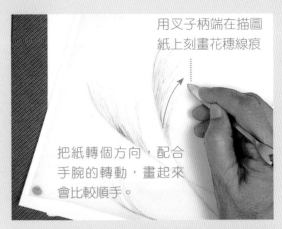

用叉子柄端在描圖
紙上刻畫花穗線痕

把紙轉個方向，配合
手腕的轉動，畫起來
會比較順手。

1 | 選取三支芒花做主角，用鉛筆在描圖紙上畫草圖，在描圖紙背面線條位置塗咖啡色，轉回正面，複印色線在要著色的畫紙上。

2 | 接著用叉子尖硬平滑的柄端直接在描圖紙上刻畫出花穗線痕。(詳見完成圖)

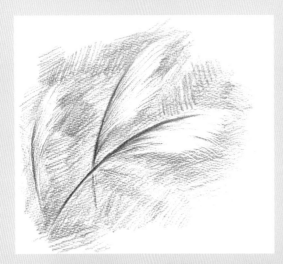

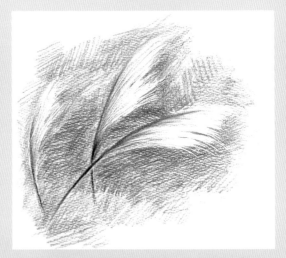

3 | 移開描圖紙，在畫圖紙上以咖啡色畫枝梗，靠近梗部的花穗壓紋線上輕輕地塗上黃褐色，以線條交叉方式畫出藍色的背景，顯現白色穗紋。

4 | 用紫色加重背景顏色，讓花穗的白更加自然明顯，把風吹白芒花的感覺畫出來了。

小撇步

- 構圖的數量以奇數為佳，如三支芒草比二支或四支的造型自然。
- 芒草隨風搖曳，枝條會朝同一方向或互相交疊，但不要平行會比較好看。

水性色鉛筆的水彩效果

水性色鉛筆除了有色鉛筆的特性以外，
又可溶於水，
畫出水彩的效果，適合小圖的描繪。

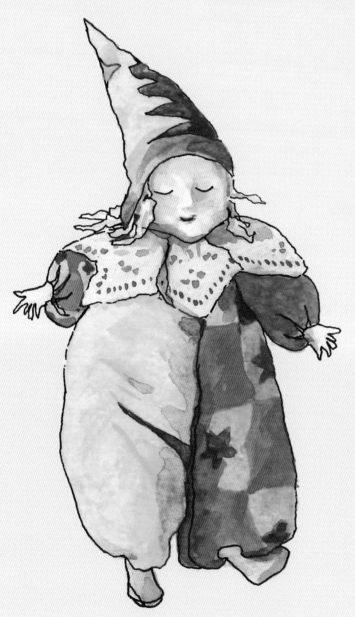

可愛的布偶
在女兒房間放了好幾年
旅行買回的小禮物
被她珍惜著
畫下這小丑娃娃
作為孩子的成長的記憶

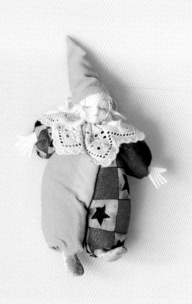

教學影片

認識色筆

水性色鉛筆，在塗水後顏色會有一點小差異。

下圖對應的左邊心形色塊未塗水；右邊心形色塊是塗水後的色彩變化。

幾種常用顏色，以 Faber 的水性色鉛筆為例，供選色使用參考：

(圖中為 Faber 水性色鉛筆的編號，也許會因印刷而與實際顏色有些微色差。)

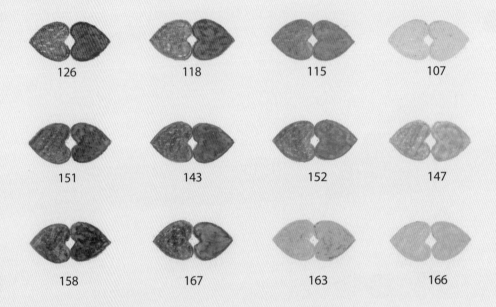

126	118	115	107
151	143	152	147
158	167	163	166

小撇步

- 水性色鉛筆上色後，若要再塗水，除了用水彩筆之外，美術社有賣一種「水筆」，筆管內可裝水，使用很方便，您不妨試試。

- 先用乾筆著色再塗水，或在色鉛筆的筆芯沾顏料來上色都可以，前者適用於大色塊的著色，後者適合細部的修飾。

- 最好是由淡色往深色的方向塗水，才不會弄髒顏色。(除非有需要利用到深色部位的色彩。)

- 多次塗水會稀釋色彩，用筆不要太重，以免顏料被擦掉。

- 如要留下色鉛筆的筆觸，就避開不要塗水。

畫具

- ☐ 代針筆
- ☐ 水性色鉛筆(此例主要採用的色筆,如右圖)
- ☐ 水筆(或水彩筆)
- ☐ 水彩紙

色鉛筆 ……
代針筆 ……
水筆 ……

跟著畫

小丑娃娃

柔軟的緞布縫製的小丑娃娃,
色澤鮮亮光滑,
紅配綠的小丑衣,是非常搶眼的配色,
白色蕾絲花邊小披肩,妝點些俏麗,
是個好模特兒。

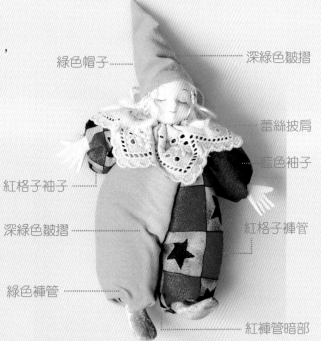

綠色帽子 ……
深綠色皺摺
蕾絲披肩
藍色袖子
紅格子袖子 ……
深綠色皺摺 ……
紅格子褲管
綠色褲管 ……
紅褲管暗部

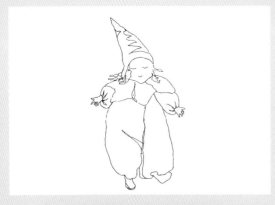

1 用代針筆塗鴉式的畫出線條。

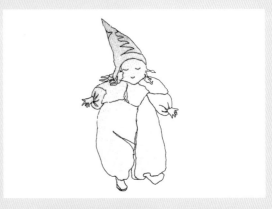

2 除了藍袖子的部分，其餘部分先上一層黃色，因藍色與黃色混色會變綠色，所以要避開。

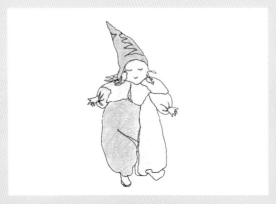

3 在帽子與左邊褲管塗上綠色。

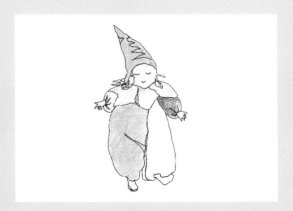

4 蕾絲披肩淡淡塗一層藍色，還有右邊的袖子也塗上藍色。

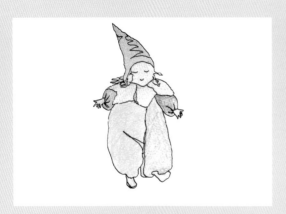

5 紅色筆在左邊袖子與右邊褲管上色。

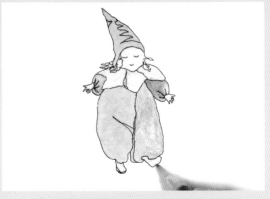

6 用水筆在色鉛筆著色的部分塗水，小丑色彩變鮮明了。

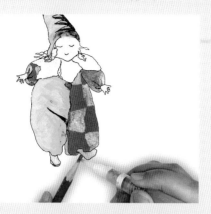

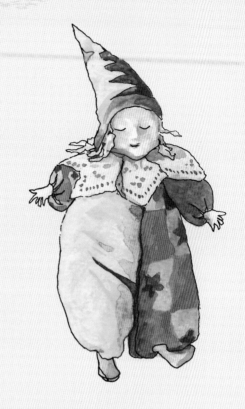

7 | 接著在帽子與綠色褲管的皺摺上著色，水筆直接在筆芯上沾顏料，先塗綠色再塗紅色，疊色成墨綠色。並在左袖與右邊褲管上塗上紅色格子布上的格子。

8 | 用藍色在蕾絲披肩點上細點，並在紅格子的袖子與褲管上畫出星星圖飾，褲管之間的暗部也塗一點藍色，最後直接用紅色的色筆輕描一下嘴唇，小丑娃娃就完成了。

小撇步

● 塗水時，旁邊準備一張擦手紙，隨時擦去筆尖不要的顏色，以免混色而弄髒色彩。

擦手紙

● 塗水時發現顏色太深或水塗太多時，可用棉花棒或紙巾吸拭。

棉花棒

沙拉盤

整盤沙拉形體最完整的是切片的蕃茄，
先由它下筆，兩片紅色大圓交疊，
大小不一呈弧形線條的小黃瓜與馬鈴薯，
還有襯底的蔬菜葉，
就用塗鴉方式畫出曲折線條。

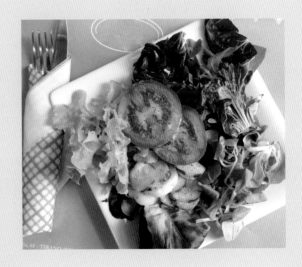

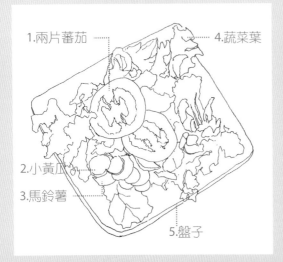

1.兩片蕃茄
4.蔬菜葉
2.小黃瓜
3.馬鈴薯
5.盤子

1 | 嘗試在畫圖紙上以代針筆直接畫線圖，先畫兩片蕃茄，接著畫小黃瓜、馬鈴薯與蔬菜葉，最後畫盤子，盤子下緣加上厚度線。

2 | 先沙拉上面塗黃色做底色，這樣蔬果色彩會比較鮮嫩。

3 | 葉子上加塗一部分綠色，於暗部加重多著一些綠色。

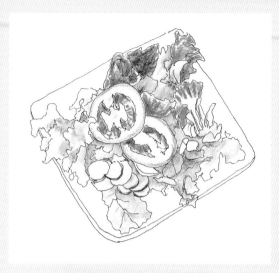

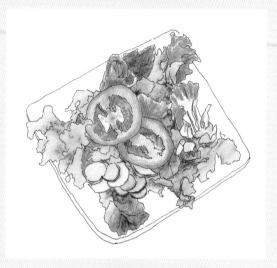

4 | 綠葉的暗部加墨綠或藍綠色，蕃茄塗上橙色與紅色，暗紅葉片上塗上一點紅色與綠色疊色。

5 | 用水筆在著色的部位輕輕塗水，色彩融合後色彩會變得更飽和。

6 | 最後用水筆在色鉛筆的筆芯直接沾色，加重部分濃色的修飾，就完成作品。

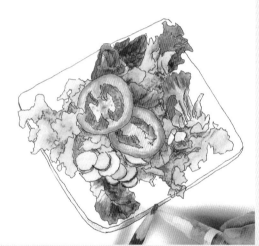

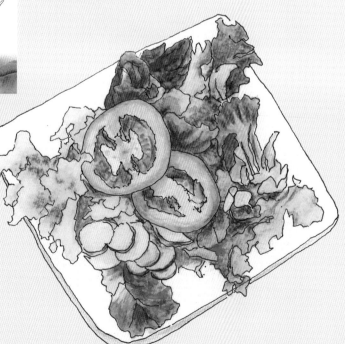

扶桑花

小時候在田間小路常看到這種扶桑花，
花形很大可做圍籬，
如今，改良之後有更多的色彩，
五片花瓣縫合成漏斗狀的花形
垂掛在綠叢間，非常出色。
以扶桑花為主題，
其他陪襯植物就把它模糊化，
突顯花朵就可以了。

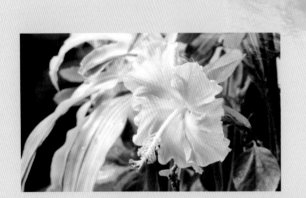

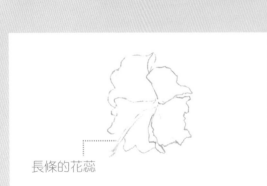

長條的花蕊

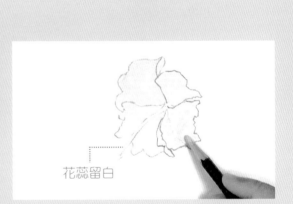

花蕊留白

1 直接用色鉛筆畫出扶桑花扭曲的花緣，漏斗狀花瓣之間的弧線，與長條花蕊特殊的造型。

2 整朵花先上一層黃色，花蕊的部位留白。

3 | 畫上綠色背景，以橙色與紅色加重花的深色部位，並畫上枝條。

4 | 加重背景顏色的變化，與隱約可見的葉片。

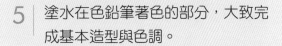

5 | 塗水在色鉛筆著色的部分，大致完成基本造型與色調。

6 | 用筆沾紅色鉛筆的筆芯，小心點出花蕊，並做一些暗部的修飾。

陪襯的綠葉與其他植物不用畫太多細節，試著用筆沾一下綠色和黑色的筆芯讓它混色成墨綠，水份多加些，滴在紙上讓顏料流動，乾後的效果會比較自然，把扶桑花襯托的更出色，完成了作品。

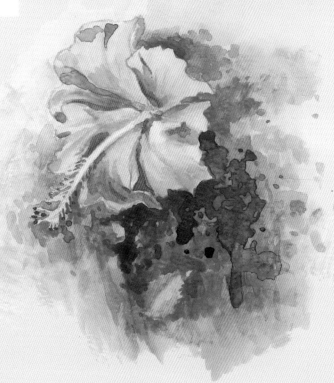

利用紙膠帶留出邊框

遇到有邊框的繪圖時，
如何讓著色不會畫到邊框內？又能畫出直線呢？
動動腦，
在邊框位置貼上畫圖用的紙膠帶，這樣上色就不用愁了。

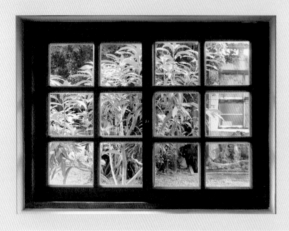

一格格的窗框
把窗外的綠意切割成好幾份，
窗裡、窗外
相映成趣，別有一番滋味。

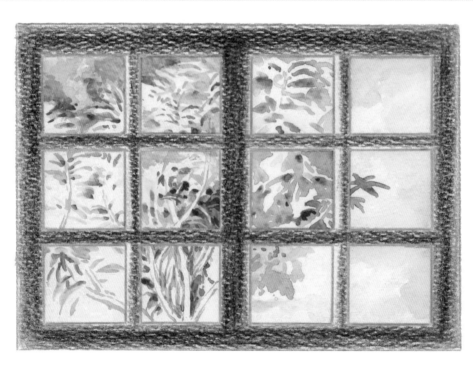

畫具

- 紙膠帶
- 水筆
- 水性色鉛筆（此例主要採用的色筆，如右圖）
- 水彩紙

寬紙膠帶　　　　細紙膠帶

水筆

水性色鉛筆

跟著畫

窗景

12個窗格，窗外的綠樹是主角，
捨去右邊角落雜亂的屋角。

樹木的綠意是大色塊的「面」，樹幹枝
條是「線」，在葉與枝交夾的暗處就是
「點」。

構成了畫面三元素—點、線、面。

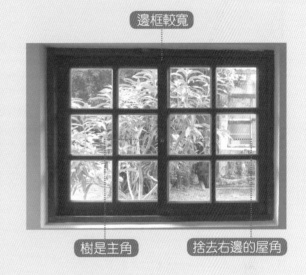

邊框較寬

樹是主角　　　捨去右邊的屋角

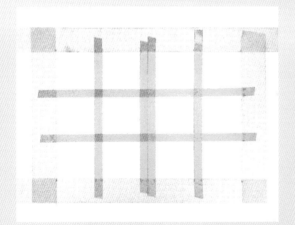

1 │ 貼上窗格的紙膠帶，細框用細的
　　紙膠帶，寬邊可貼兩條細膠帶或
　　用寬紙膠帶。(注意不要用陳舊的
　　膠帶，以免撕下時傷到畫紙。)

2 │ 色筆塗上黃色底色，用水筆塗水，
　　等乾後，沾藍綠色筆芯，畫樹叢暗
　　部，襯出葉面和枝幹，再沾深綠色
　　的筆芯，點在樹幹下更暗的部位。

3 | 等到顏料乾了之後，小心撕去紙膠帶，顯出白色框線。

4 | 用土黃色畫出玻璃框線，以及咖啡色線的窗框。

5 | 色鉛筆在窗框上塗咖啡色，利紙膠帶來畫窗框，快速又整齊，窗景作品很快的就完成了。

小撇步

- 撕除紙膠帶時要特別小心，一定要等畫紙乾了之後才能撕。

- 撕膠帶時，盡量壓低平拉，摺角的角度小些，力道均衡，另一隻手壓住膠帶邊的紙，以免因不小心撕壞圖片。

紅樹林綠色隧道

在台南有一個地方叫「四草」，
坐著膠筏划進紅樹林形成的水上綠色隧道，
在清涼的微風中認識生態，
別有一番滋味。

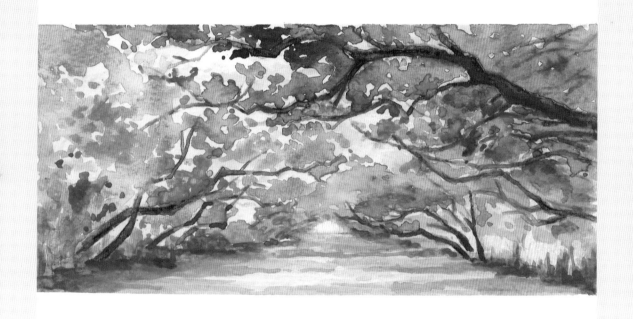

貼上膠帶

留下遠方河的出口

1 | 方形的畫紙要畫長條寬景，巧妙的
在畫紙上下貼紙膠帶，黃綠色畫底
色，邊岸加深，遠方河口留白。

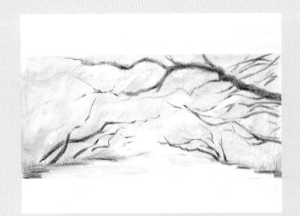 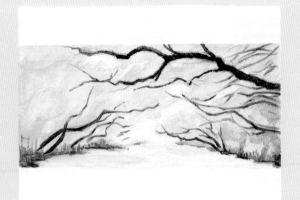

2 | 先將底色塗水，乾了之後，再畫咖啡色樹幹枝條，樹幹下緣與岸邊加深色。

3 | 再將上述著色的部位塗水，整個大色塊構圖確定。

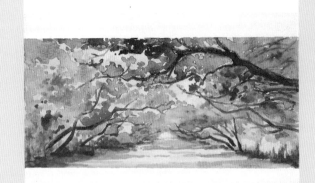

4 | 樹葉部分，先在四處滴上水滴，再撥動出不規則水痕，筆沾顏料至水痕混合，讓顏色隨意流動，產生濃淡色彩，最後在水面加點水藍色水紋。

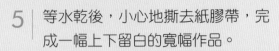

5 | 等水乾後，小心地撕去紙膠帶，完成一幅上下留白的寬幅作品。

練習畫 II

竹籬笆外的春天

竹籬笆的造型很多樣，
找了很多參考照片，
選擇這種整支竹竿交叉結綁的形式，
竹籬笆外，就讓綠意來襯出竹籬。

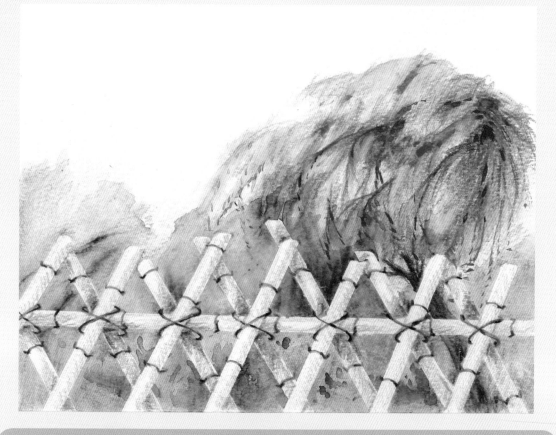

小撇步

● 參考相片畫畫，有些肉眼看得到的色階，在相片就無法顯示。

● 有些相機有廣角的功能，兩邊會變形，畫畫時要注意，不要完全臨摩。

● 相片可能整張都很清楚，但畫畫時強調主角，對畫面沒有加分的細節可以省略，其他配角就可淡化不需太搶眼，如此例以竹籬笆為主角，背景的樹就可隨意移動或淡化，不一定要如相片一般。

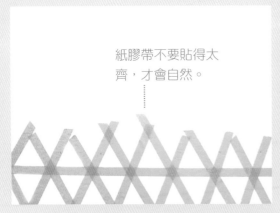

紙膠帶不要貼得太齊，才會自然。

1 | 貼上長短不一的細紙膠帶，預留竹籬笆的線條。

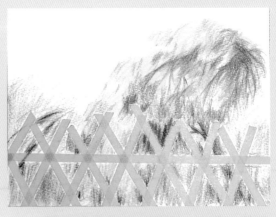

2 | 畫背景時可自由發揮，先塗上黃色底色，再畫樹叢的綠色，部分塗上對比色的紅色，會讓畫面更生動。

3 | 塗水後色彩更鮮亮。

4 | 等顏料乾後，小心撕去膠帶，出現竹籬笆的留白。

5 | 輕塗橙色與咖啡色為竹竿上色，畫出竹節的弧線、綁繩，完成作品。

應用濾網做暈染效果

想畫出暈染的感覺，如果用色筆上了色再塗水，
難免會留下筆觸，巧妙使用濾網，擦刷色筆，
讓色粉刷落在濕濕的紙面上，就不會留下筆觸。

郊外踏青，
小花小草都可以入畫，
這張照片中以綠葉為主題，
背景呈現朦朧的黃綠色彩，
看起來真舒服，
試著畫畫看。

教學影片

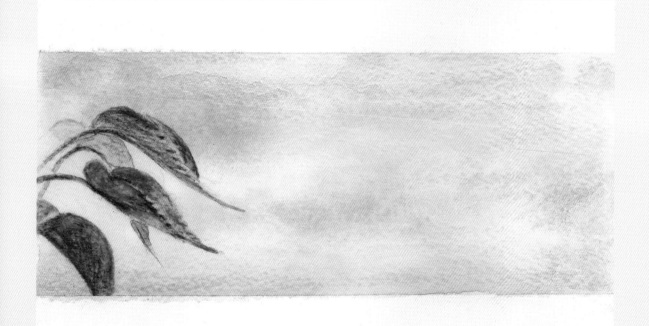

畫具

- ☐ 紙膠帶、水彩紙
- ☐ 小噴罐、小濾網
- ☐ 水性色鉛筆
 （此例主要採用的色筆，如右圖）

小濾網　　　　　小噴罐

跟著畫

綠意盎然

讓前景清楚，背景模糊，
畫面看來清爽有意境，
為了做出朦朧美，
借用一下濾網製造效果。

前景清楚

以朦朧濕畫處理背景

小撇步

削筆時削下的色粉不要丟掉，收集
起來，以水筆沾用，也可著色。

1 | 在畫紙用紙膠帶貼出範圍，上下留
白邊框，讓畫面更寬廣。

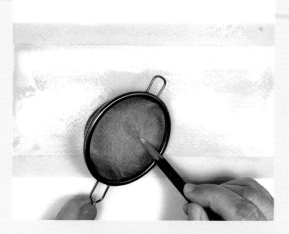

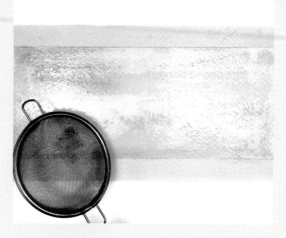

2 | 先用小噴罐噴水在畫紙上。再將小濾網放在濕紙上，色筆在網上邊磨擦邊移動，讓色粉溶於紙上。

3 | 紙未乾時，在部分位置磨擦藍色的色粉，與黃色混色成綠色。

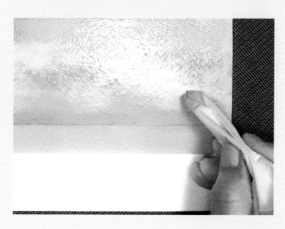

4 | 水份要保持均勻，太乾時就要再噴水，如太濕可用紙巾摺角，吸取過多的水份。

5 | 等作品乾時，畫上前景的綠葉，撕去膠帶，就完成作品了。

荷花

池塘中的小花，
展現胭紅嬌美的花瓣，
招來蜜蜂與蝴蝶的青睞，
為了是生命的傳承。

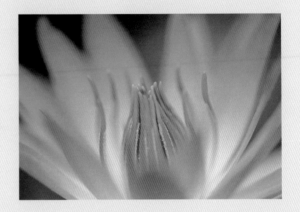

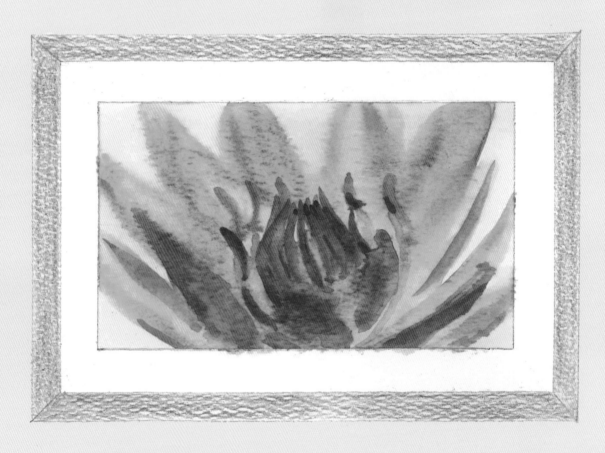

1 | 紙膠帶貼出要畫畫的範圍，用小噴罐噴水在框內。

2 | 胭紅色筆在小濾網上刷出幾片朦朧的花瓣，水份未乾時，用水筆直接沾取筆芯上的顏色，在濕紙上修整花瓣，並畫出較深的筆觸與花蕊。

3 | 稍乾時，用水筆沾筆芯，塗上花蕊部分的黃與紅。

4 | 等畫紙乾之後，小心撕去紙膠帶。

5 | 在邊框位置再加畫一個胭紅色的邊框，又有一種不同的感覺，完成了這張作品。

水影搖曳

水中倒影，
在搖曳中更迷人，
找到幾朵小花做前景，
簡單的畫面，
卻充滿生命。

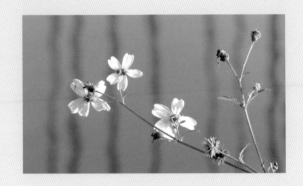

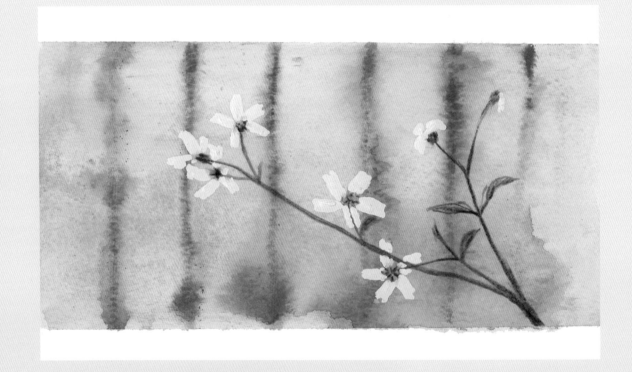

小撇步

- 在畫紙上噴水後，可用大的筆在畫紙上下左右的刷，讓水份均勻分佈。

- 白色花的部分除了可利用修正液，也能使用壓克力顏料。

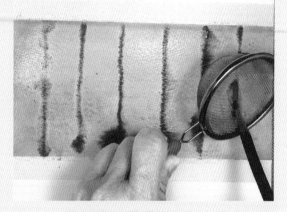

1 | 膠帶貼上範圍，噴水後，用水筆沾調色盤上灰色與藍色的色粉，用調合後的色彩來上色。

2 | 小濾網靠近濕濕的紙面，綠色的色筆一面抹擦濾網，一面快速由上往下移動。

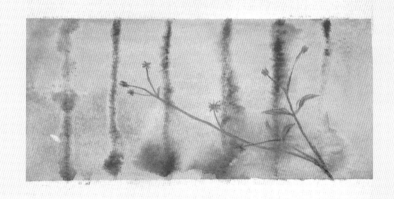

3 | 等畫紙乾後，畫上前景鬼針草的枝葉。

4 | 用修正液畫白色花瓣，再撕去膠帶，完成作品。

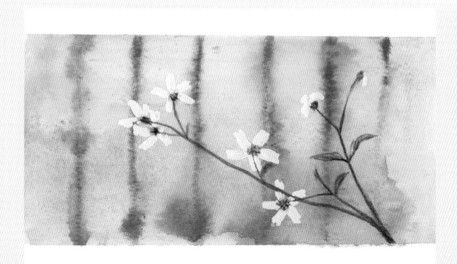

漸層色彩一筆畫

如何讓一筆畫下去，
色彩由濃而淡；或由淡而濃，
甚至同時呈現二種色彩，
巧妙用筆，讓畫的神韻自然生動色彩更豐富。

冬至吃湯圓，
鹹湯中少不了茼蒿做菜料，
一種冬暖的氣息，
冬盡春來，花兒開了，
長高的茼蒿也開出黃色花朵。

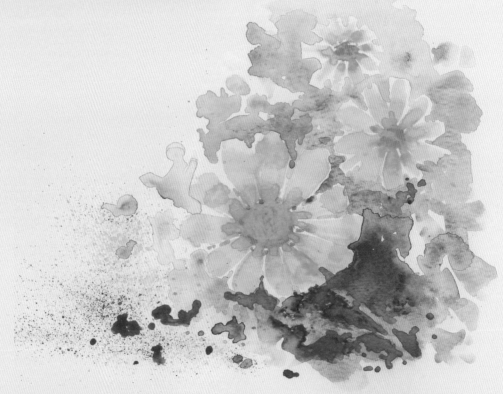

畫具

- ☐ 水筆
- ☐ 水彩紙
- ☐ 水性色鉛筆
 （此例主要採用的色筆，如右圖）

跟著畫

茼蒿小黃花

橙黃的花蕊如同小太陽一般，
一片片的花瓣如綻放出的光芒，
燦爛的帶來春天的訊息。

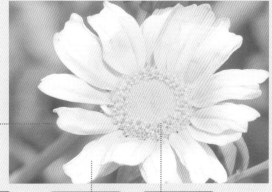

每筆花瓣呈放射性環繞花芯　　一筆一花瓣　　圓形大花蕊

小撇步

繪畫的好處是在抓住主題與
構圖之後，可隨心所欲地調
整花朵的數量、大小與背景
處理變化，這是攝影所做不
到的。

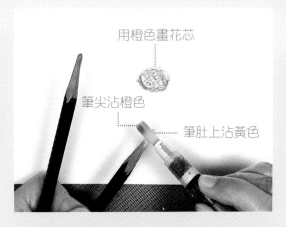

用橙色畫花芯

筆尖沾橙色

筆肚上沾黃色

1 │ 先用橙色畫花芯，接著在水筆的筆
肚上沾黃色，筆尖的部位沾橙色。

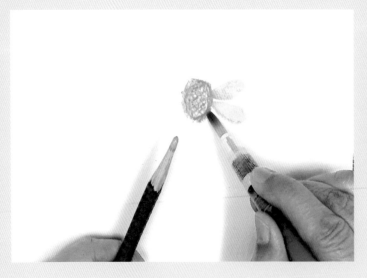

2 筆尖朝花芯的方向，一筆
　　按下去，再往花芯提筆，
　　花瓣色彩層次豐富，依此
　　逐一將花瓣畫上。

滴水在花芯，溶
化橙色顏料。

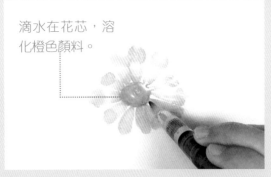

3 接著，滴水在花芯的部位，溶化顏
　　料，只要輕輕在水面上畫圈，留下
　　下一些筆觸。

4 用紙巾吸去花芯多餘的水，讓花芯
　　的橙色筆觸若隱若現。

讓花芯與花
瓣色彩有點
相溶

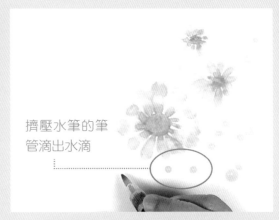

擠壓水筆的筆
管滴出水滴

5 在花瓣色彩未乾時，按壓與花芯
　　的接觸點，讓花芯的橙色與花瓣
　　顏色能更融合。

6 以同樣的方法完成另外二朵小花，
　　並擠壓水筆後端的筆管，滴水在綠
　　葉背景位置。

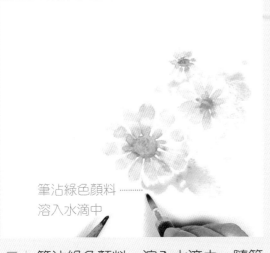

筆沾綠色顏料
溶入水滴中

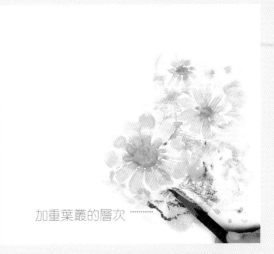

加重葉叢的層次

7 | 筆沾綠色顏料，溶入水滴中，隨筆帶開成綠葉的底色，並將花的輪廓顯現出來，保留一些白邊更自然。

8 | 綠色的色鉛筆在未乾的綠葉部位直接塗色，畫出葉片與枝條，再塗水，加重葉叢的層次。

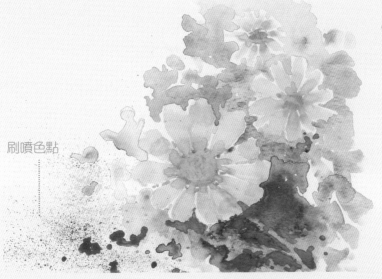

刷噴色點

9 | 水筆在色鉛筆的筆芯上直接刷噴，讓色點噴落在畫紙上，接著在一些細點上塗水，讓色點結成大小不一的色塊，畫面更顯得活潑豐富，完成了小黃花的作品。

您也可利用這個方法，試著畫波斯菊或一些小花作品。

小撇步

筆沾水或直接用水筆在水性色鉛筆的筆芯上刷噴，可以產生大小不一的色點，應用在背景的處理，快速又有趣味。

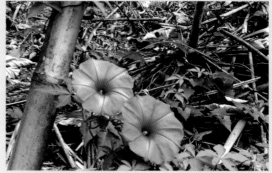

練習畫 I

牽牛花

清晨的草叢堆，
隨處攀纏的藤花，
薄如紙的花瓣，
一摺一摺連接成傘狀的花朵，
它的名字叫「牽牛花」。

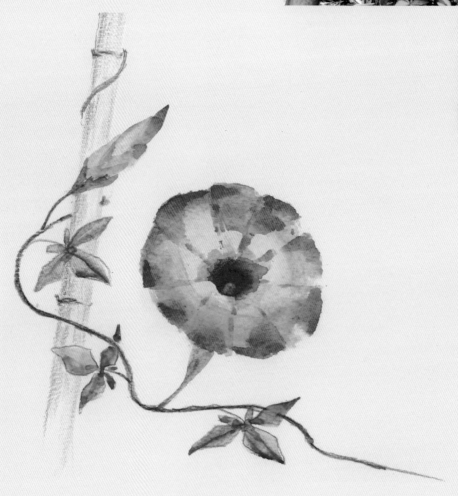

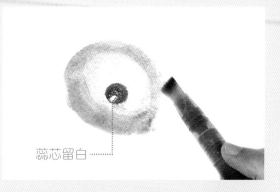

蕊芯留白

1 | 在花芯直接用色筆塗上紫藍色與紫
色，留出蕊心的白點，以扁筆沾
色，塗上一個橢圓紫色花形外圍。

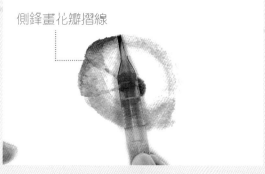

側鋒畫化瓣摺線

2 | 用扁筆的側鋒與筆尖沾上紫色顏
料，以花芯為中心，側鋒輕按畫出
花瓣摺線。

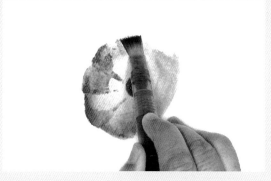

3 | 轉筆將筆鋒轉平，緩慢拖移，成一
小摺花緣。

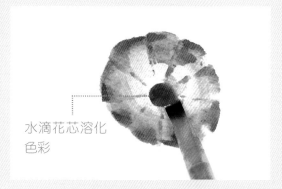

水滴花芯溶化
色彩

4 | 一摺一摺花瓣上了色。滴水在花芯
的位置，溶化顏料，用水筆輕按邊
緣，將花芯邊緣暈開一些些。

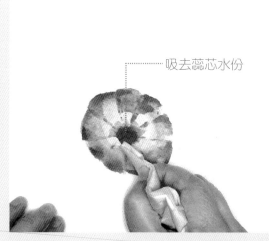

吸去蕊芯水份

5 | 紙巾摺尖，吸取多餘的水份，讓留
白的蕊芯顯現，完成一朵花形。

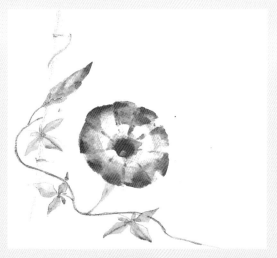

6 | 加上花苞與纏繞竹竿的蔓藤做點
綴，完成作品。

練習畫 II

這種櫻花的花芯色濃，
有五個花瓣，
花瓣尖端有一個小裂口，
利用一筆畫漸層上色來畫它，
一個花瓣只要畫二筆就完成了。

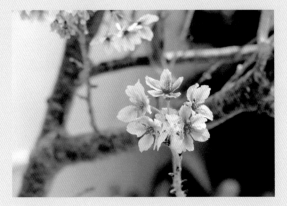

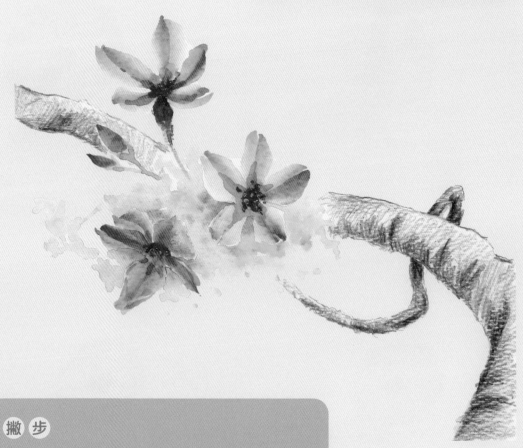

小撇步

照片的景物只是畫畫的參考，花兒與枝幹的形狀
色彩都可以改變，想多增加花苞也是可以的。

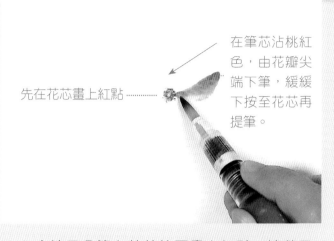

先在花芯畫上紅點 ⋯⋯⋯⋯⋯

在筆芯沾桃紅色，由花瓣尖端下筆，緩緩下按至花芯再提筆。

小撇步

筆尖色彩較濃，筆肚色彩淡，在一提一按後會有漸層色效果，一筆完成漸層色與寬細的變化，畫出花瓣的一邊。

1 | 直接用色筆在花芯位置畫上紅點。接著用水筆畫花瓣，用水筆的筆尖直接在桃紅色筆芯上沾色，由花瓣尖端下筆，緩緩下按並左移，至花芯再提筆。

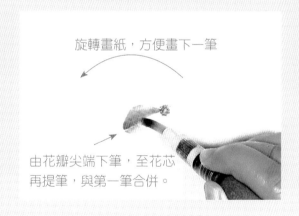

旋轉畫紙，方便畫下一筆

由花瓣尖端下筆，至花芯再提筆，與第一筆合併。

2 | 在上一筆顏料未乾時，旋轉畫紙，再由花瓣尖端往花芯畫上花瓣的第二筆，與第一筆部分重疊，合併成一個花瓣。

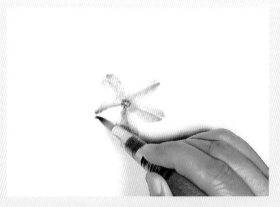

3 | 用同樣的方法畫好五個花瓣。

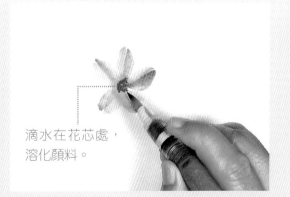

滴水在花芯處，溶化顏料。

4 | 滴水在花芯處，溶化顏料，用水筆輕輕的引出一些色彩至花瓣。

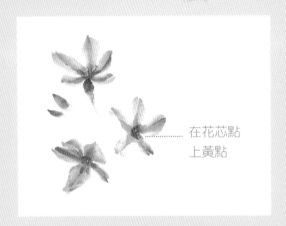

在花芯點
上黃點

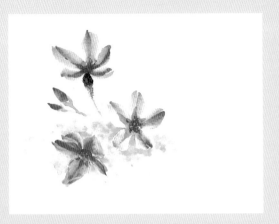

5 | 依上述花瓣畫法，畫出更多花朵，並在花芯點上黃點花蕊。

6 | 再用水筆沾黃綠色筆芯，塗在花的後方，並加綠點，讓嫩葉色彩豐富些，但不用太多描繪。

7 | 最後用咖啡色的色筆直接在畫紙上畫樹幹，不塗水，來個乾濕合併，也是很有趣，完成一張櫻花小品畫。

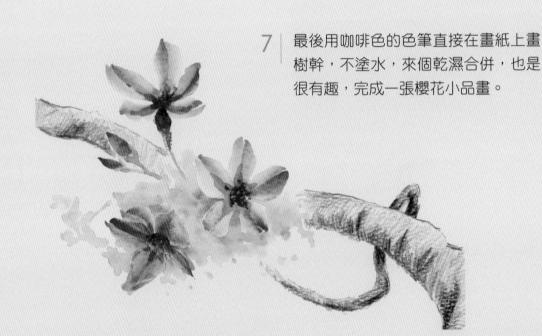

小撇步

要在花芯上點黃色花蕊，可將水性色鉛筆直接沾水再點畫，顏色會比較濃且容易著色。

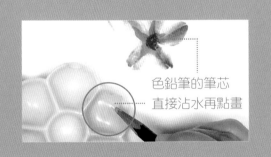

色鉛筆的筆芯
直接沾水再點畫

加上咖啡水的古典畫效果

古典畫風的作品，在那咖啡底色中，
散發出典雅樸質的美。
咖啡渣如何再利用？
畫圖巧妙各有不同，能快樂的畫就是一種享受。

咖啡的香醇，是浪漫；是幸福，
典雅的蝴蝶蘭就適合咖啡來相配，
想像歐洲古典畫風，
把咖啡的水漬化為畫框，
渾然天成，畫出古典的韻味。

教學影片

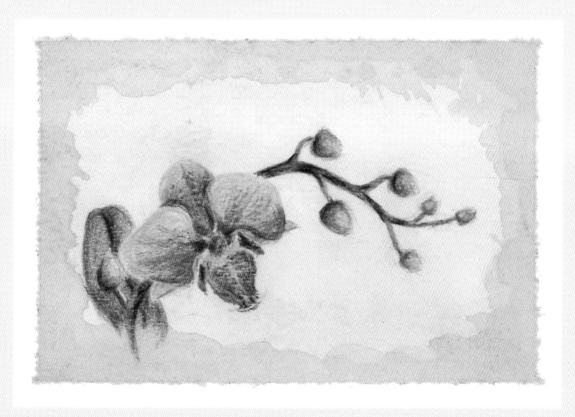

畫具

- ☐ 咖啡沖泡後的渣汁
- ☐ 水彩紙
- ☐ 色鉛筆
 （此例不做水彩效果，一般色鉛筆亦可，
 主要採用的色筆如右圖。）

跟著畫

蝴蝶蘭

先認識一下蝴蝶蘭的造形，
掌握它的特質再下筆，
整朵花以蕊柱為中心，
下方有如斗狀的是唇瓣，
兩側一對如蝶翼的是花瓣，
花瓣之後還有三片花萼。

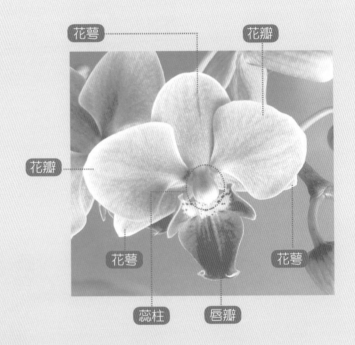

花萼　花瓣　花瓣　花萼　花萼　蕊柱　唇瓣

小撇步

- 除了咖啡水之外，也可利用茶水、植物…等天然染料。
- 塗咖啡水時，可先用紙膠帶將畫紙黏在平坦的硬板上，以免塗上大量的
 水之後，紙張鼓起，且黏在硬板上等紙乾後會較平整。

| 1 | 在畫紙貼上紙膠帶，咖啡水塗在框內，乾了之後，邊緣再塗一層。 |

| 2 | 乾了之後，小心撕下膠帶，用紫紅色的色鉛筆輕輕的畫圖形。 |

| 3 | 以淡紫、紫紅色畫花的主色。 |

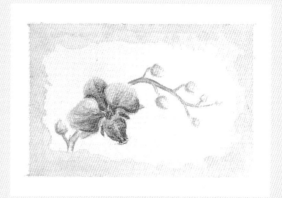

| 4 | 用黃色畫唇瓣上端，在花瓣與花苞、枝條也上一些黃色。 |

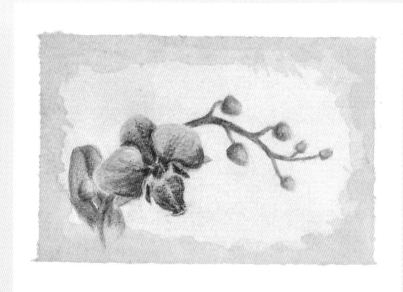

| 5 | 加上綠色葉片，在枝條、花苞加塗綠色，完成有古典味的作品。咖啡水也可作畫，是不是很有趣呢？ |

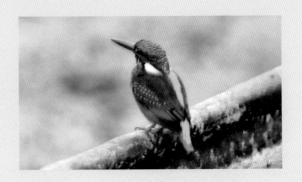

水邊翠鳥

在水邊常看到牠，
因翠綠色的羽翼而得名「翠鳥」，
腹部的黃橙色與耳後的白毛，
讓它更加醒眼。

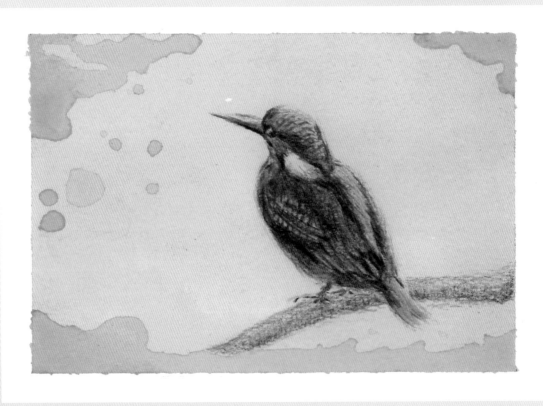

1 用紙膠帶在畫紙上貼出畫框，以濕茶包
在框內塗擦，底層乾時，在邊緣再塗一
些如水紋般。乾了之後撕去紙膠帶。

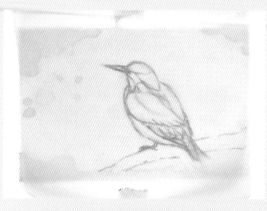

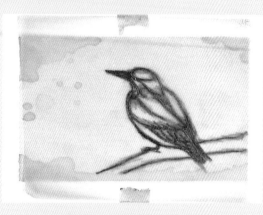

2 | 您如果不想直接在畫紙上畫，也可將描圖紙放在塗有茶漬的色框上，確定好大小與位置，在描圖紙上用鉛筆構圖，畫出鳥與枝條。

3 | 把描圖紙轉向背面，在背面塗上顏色後再轉回正面，把鳥與枝條複印到有茶漬色的畫紙上。

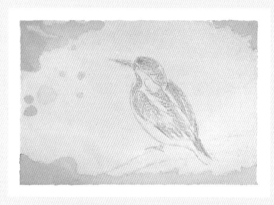

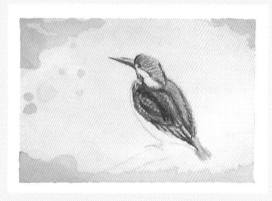

4 | 接著開始著色，用淺藍色畫鳥的羽翼，翠綠色畫條狀的翠綠羽毛。

5 | 用藍色加深來描繪羽毛的形狀。

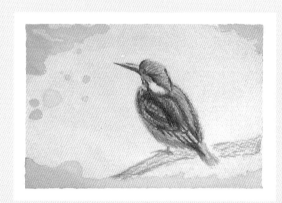

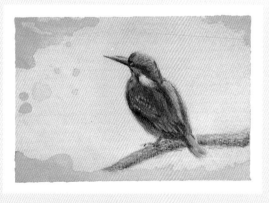

6 | 在腹部、腳與眼邊，畫上黃橙色，停站的枝條也塗上黃橙色。

7 | 以紫色加重暗部，一張帶有古典味道的水邊翠鳥畫就完成了。

繡花鞋

純手工縫製的繡花娃娃鞋,繽紛艷麗,
鞋面上花朵刺繡,
每一針每一線都是愛。

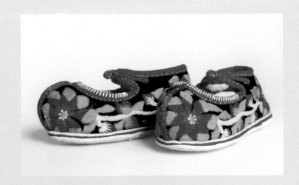

1 | 在貼有紙膠帶與花邊紙的範圍上,
塗上果汁(此為紅色的葡萄汁)。

2 | 乾後,撕下紙膠帶與花邊紙條,用
代針筆畫上繡花鞋。(也可先在描圖
紙上構圖再複印過來)

3 | 再用色鉛筆著色完成作品,紅色的底色與白花邊,讓這雙繡花鞋更加可愛。

創意小點子

使用色鉛筆後，是否激發出您更多的靈感？
把繪畫與生活小物結合，是最實在的應用，
藝術即生活，大家動手做做看！

手繪卡片情意重

原來畫的是一張紫鳶
花，如何讓它成為有立
體效果的卡片呢？可以
先在紙的中間畫上折
痕，把圖超過折線的部
分割開，對折後，花上
方的部分就會突出，成
了一張立體卡片。

藏書票的製作

家裡藏書，不妨在書內的第一頁空白處貼上
一張藏書票，更有專屬感。先用代針筆畫以
直線短筆觸，畫出如版畫的效果，再影印多
張準備著色，您不妨依書的類型做不同色彩
的著色，會更有趣。

紙杯墊畫風景

飯店內找到一張紙杯墊，以閒適的心情輕輕著色，用色筆把美景畫了下來，留做旅遊的紀念。在花邊上用水筆沾色筆來著色，鑲個邊，別有一番趣味。

紙盒標示圖

利用標籤貼紙畫上盒中的物品，黏貼在紙盒外，這樣在找東西時會更方便。

小提袋變花俏

在提袋上畫個小圖案，用它來裝禮物，禮輕情意重，特別有意義。

識別牌加上圖案更好辨識

在識別牌加上簡單小圖飾，有獨特性也易於辨認。先用代針筆畫出圖案，再用色鉛筆上色。邊框的部分，用色鉛筆沾濕後塗在海綿上，再輕按就會產生色點般的效果。

來塗鴉

03

旅行畫圖趣

水彩寫生並不難

準備畫具

出外踏青或小旅行，
別忘了在包包內放一本小畫簿，走到哪裡；畫到哪裡，
直接與大自然對話的心情，印象會特別深刻。
出發前的準備除了畫簿、畫筆、顏料三要素，還要有一顆快樂的心情。

畫簿

依行程的方便性選擇不同大小的畫簿，如果不是純寫生的旅遊，畫簿就以畫包內可放下的尺寸為原則，盡量不要太沈重，若打算塗上水彩，紙質就要以可上水彩的紙為宜，以免太薄容易滲透。

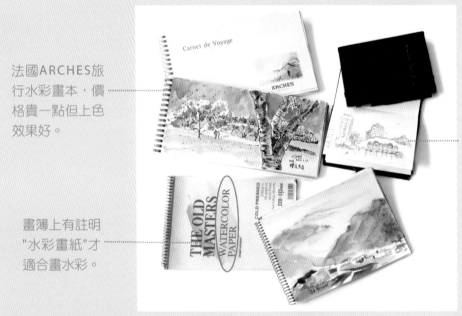

法國ARCHES旅行水彩畫本，價格貴一點但上色效果好。

小本的速寫簿攜帶方便，適合鉛筆畫或油性代針筆的速寫。

畫簿上有註明"水彩畫紙"才適合畫水彩。

小撇步

- 水袋選用可壓縮式水袋為佳，如果是用水筆就可以不用帶水袋了。
- 小噴罐裝水方便噴濕畫紙。準備抹布與紙巾，擦筆或吸水時可用到。
- 墨汁為防漏出，以密封小罐內放入紗布，滴入墨汁至紗布濕潤即可。

畫袋內的秘密

我的寫生畫袋裡放些什麼東西呢？出外寫生配備，秘密大公開：

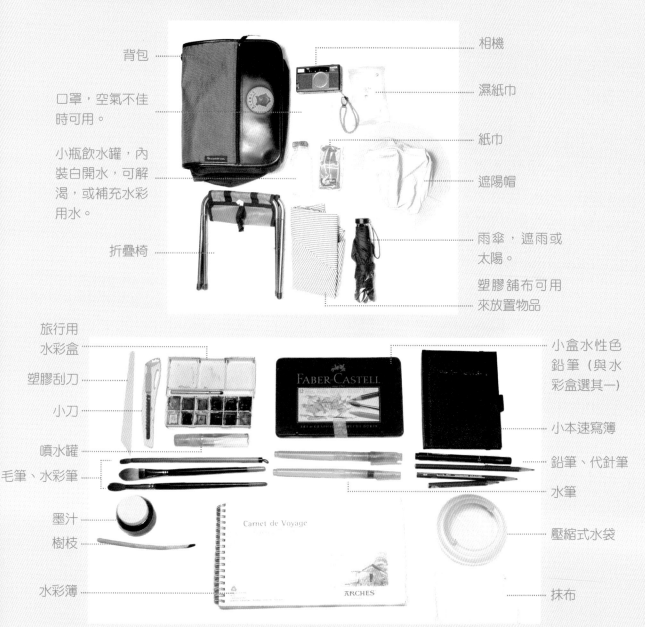

背包

口罩，空氣不佳時可用。

小瓶飲水罐，內裝白開水，可解渴，或補充水彩用水。

折疊椅

相機

濕紙巾

紙巾

遮陽帽

雨傘，遮雨或太陽。

塑膠舖布可用來放置物品

旅行用水彩盒

塑膠刮刀

小刀

噴水罐

毛筆、水彩筆

墨汁

樹枝

水彩簿

小盒水性色鉛筆（與水彩盒選其一）

小本速寫簿

鉛筆、代針筆

水筆

壓縮式水袋

抹布

小撇步

- 畫袋以有插筆袋為佳，將用品分類以小袋子分裝，便於取用。
- 旅行攜帶畫具愈精簡愈好，最好在出門前先練習畫，選擇適用的工具。
- 除了水彩顏料，也可嘗試使用水性色鉛筆和壓克力做上色顏料。

3-3

水彩用色法

"水彩" 顧名思義就是用 "水" 來調和顏料上 "彩" 的方法，
利用顏料的混合，因用色的比率不同，調出的色彩就會有差異，
可以產生千變萬化的色彩，使用上很方便。

色彩三要素

色相

指的是紅、橙、黃、綠、藍、紫…等色彩。紅、黃、藍是三原色，利用三原色的混色，產生橙、綠、紫…等(混色方法請參考本書2-4頁「認識色彩」)。紅、橙、黃是「暖色」，藍、藍紫、紫是「冷色」，綠色則以對應色彩做決定。

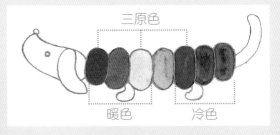

彩度

色彩的鮮艷度，三原色的紅、黃、藍，基本上是同色系中彩度最高的顏色，如要降低彩度，可以混一點對比色，或其他色彩來降低鮮艷度。

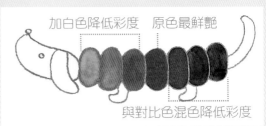

明度

指的是同一種色彩但濃淡不同產生的色階，如淡紅 > 紅 > 深紅，水彩可以利用水來稀釋色彩的濃淡。

小撇步

若將彩色圖片去除了「色相」與「彩度」，單純以白、灰、黑的「明度」顯示，可發現明度愈高色彩愈亮，且有拉近或凸起的視覺效果；明度愈低，就有深遠或凹陷的感覺。

用色技法

重疊法

先上淡的色彩，等顏料快乾時，再加上深一點色彩，色彩由淺而深逐層重疊，增加色彩的層次。如果顏料未乾時疊色，顏色會產生融合或相撞的效果，不妨多試試，但也不要重疊太多顏色，以免色彩變髒。

縫合法

在一個色塊旁再加一個色塊，彼此顏色不相融合，稱做縫合，例子中三個原色，各塗在一個色塊，邊線互相縫合，適用於框格、圖案的上色。

渲染法

這種畫法水份用得比較多，可先用乾淨的筆刷上一層水，或用噴罐噴水，再上色，適用做朦朧的效果，如天空或遠景的畫法。

小撇步

- 在用色時先決定一個主色調，利用主色調來做為調色的基本色，如此整體色調就會統一。
- 也可先在畫紙上塗上主色調做底色，再來上色，調子也會協調些。

水彩玩效果

除了基本的用色法，在著色後可利用各種技巧，顯現色彩水性的特質，
在意外的效果中展現出自然而有趣的畫面，讓水彩更好玩。
戲法人人會變，各有巧妙不同，
多試幾次就可掌控技法，達到想要的效果。

噴滴法

顏料調多一點水，筆沾顏料後，用手撥動筆尖，噴灑色料，或用另一支筆輕輕敲打筆桿，讓顏料自然噴滴在畫紙上。如例：在花草叢噴上色點，再用筆調整水滴，乾了之後成為草叢的深入暗點。

刮線法

這種技法適用在一些細小的枝幹，或有細微反光的邊線，用硬物 (如塑膠刀或指甲) 在深色色彩快乾時刮出淡色細線條。(注意：顏色太濕時刮線，反而會出現更深的線條)

撞色法

利用顏料的特性，在色彩未完全乾時，加上另一色，而產生撞色的自然毛邊，先上深色再上淺色，效果會更明顯。

灑鹽法

塗上深一點的色彩，在將乾未乾時，畫紙打平，灑上一些鹽，會產生雪花效果，等乾了再刷掉鹽粒，可做一下修整，讓畫面增添趣味性。

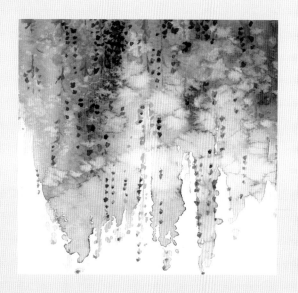

小撇步

- 撞色法，其中以土黃色撞色效果特強。
- 灑鹽法，如果在畫面太濕時灑上鹽粒，鹽會溶解，效果將受影響。

乾擦法

適用在水波細紋、樹幹的粗糙質感，畫筆不要太濕，沾顏料後打斜用畫筆的側鋒或壓扁，一筆畫下，不要做太多的回筆，效果就會出來了。

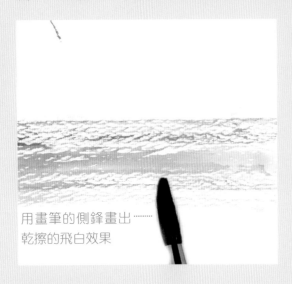

用畫筆的側鋒畫出
乾擦的飛白效果

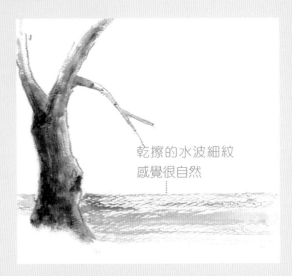

乾擦的水波細紋
感覺很自然

留白法

兩片三角形紙膠帶的小碎片，重疊黏貼，再刷上藍天色彩，等顏料乾了後，撕掉小紙膠帶，天空飛鳥躍然紙上。

兩片三角形紙膠帶的小碎片，重疊黏貼在一起。

上色後，等顏料乾了撕去紙膠帶，就會像是飛鳥了，在羽翼加點暗處，會更加逼真。

小撇步

留白法可運用在預留白色亮點或線上面，預留的白比塗白色效果更顯眼。

寫生取景與構圖

出外寫生要從何下筆？

如何取景？如何構圖呢？

讓我們來看看下述的流程，接著會有每個流程的詳細解說哦！

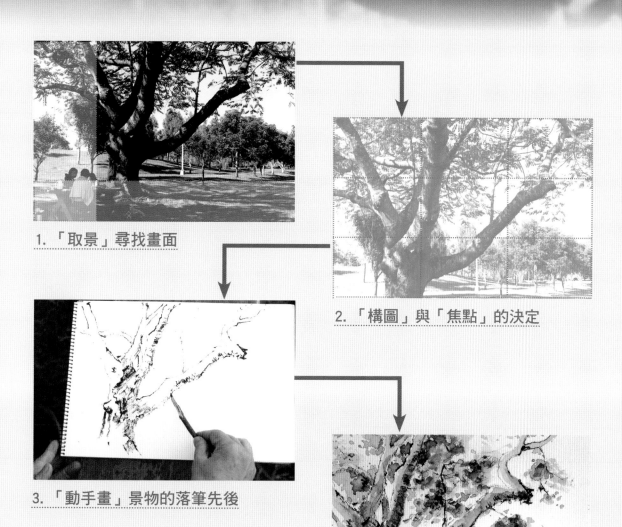

1. 「取景」尋找畫面

2. 「構圖」與「焦點」的決定

3. 「動手畫」景物的落筆先後

4. 「上色順序」的參考快速著色

取景

把畫紙當成是一個舞台，您是導演，將感動的景色搬上畫紙，這就是取景的第一步。接著再來考慮構圖，哪個景物吸引了您的目光，就讓它在這張畫中扮演主角。

把主角放在目光的焦點，安排一下「前景」、「中景」、「遠景」，通常會將焦點放在「中景」。可以利用相機的視窗取景，或以二手的拇指與食指，相連成一個觀景窗，大致確定一下位置。

實例

清涼的早晨，走在山間小道，池塘裡的荷花正爭相綻放，胭紅的色彩點綴在搖曳生姿的綠葉間，鄉間蜿蜒小路上的樹蔭更是迷人，用淡淡的紫藍來描繪當時舒暢的心情，樹蔭下輕鬆的畫了這張畫，見好就停筆，不用畫太仔細，拿出準備的早餐，開始美好的一天吧！

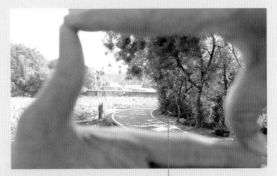

以手框出一個觀景窗

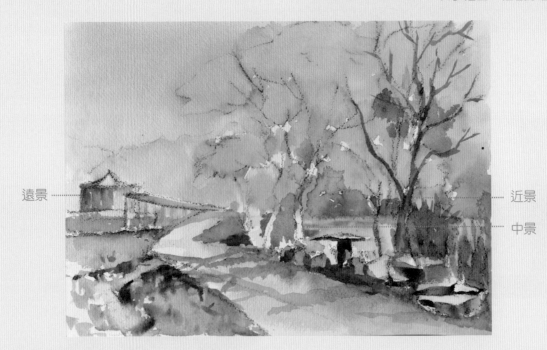

遠景 ………

近景

中景

小撇步

上色可採用喜歡的色彩，不一定與看見的景色完全一樣，只要是喜歡的色彩就可以了，這就是畫畫與照相不同的樂趣。

構圖

為了美感與畫面的協調，最簡單的方式就是採用三分法，大概的將整張畫紙分三等份，不論是直或橫，分配的位置最好是 1/3 或是 2/3。

實例

在日本尾瀨的濕原，早晨清涼的大自然氣息充滿了整個山谷，遠處的至佛山，嵐氣緩緩上升繚繞，金黃陽光悄悄的灑落，美得如此夢幻，讓人忍不住有畫畫的衝動。

快速畫下當時的氛圍，在前景的部分加上幾棵樹，讓層次豐富些，但樹的位置就安排在 1/3 的位置，留下更多的中景與遠景畫面。

取景

遠景

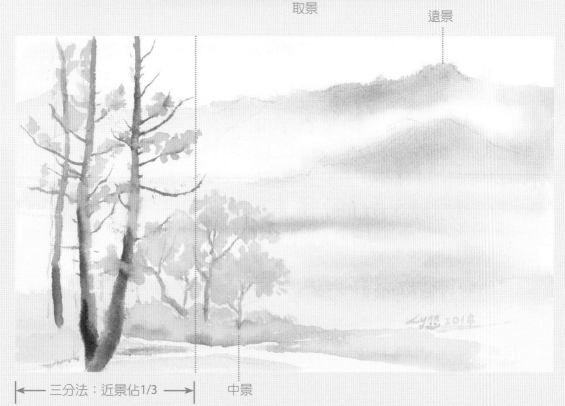

|←── 三分法：近景佔1/3 ──→|　中景

3-11

焦點位置

主角的位置並不一定要放在中間，將景物目測成一個有 "井" 字的畫面，分割成九格，那四個相交點就是主角最佳位置，也就是一般稱之的黃金構圖法，會讓畫面更靈動。

實例

住在瑞士的策馬特小鎮，等待的就是馬特洪峰在晨光映照下的那一抹金光，山中之王當然是主角，放在 "井" 字的右上交點位置，再加上一些小鎮的木屋為環境的前景，色彩部分就讓金色山頭成為目光的焦點吧！

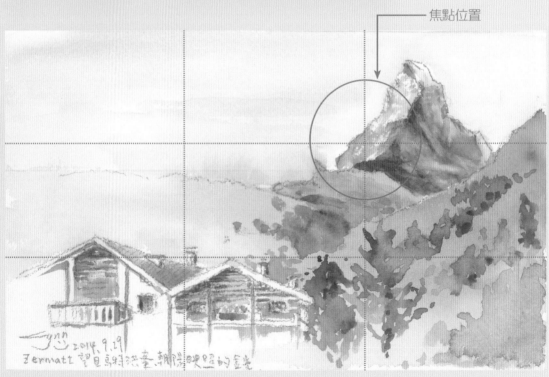

焦點位置

動手畫

決定主角位置，它也許是一棵樹、一條小路、一間房子、一片雲、一座山、一個人…，還有主角將佔整個畫面的比例大小，下筆前整個構圖在腦中要先有個譜，目光就盯著主角下筆做延伸，簡單用筆做構圖。

實例

一個假日的早上，朋友相邀到校園內賞梅花，結果只見幾朵寒梅在樹上搖曳，似乎告訴我們來遲了。寬廣的草地上有一棵大樹特別搶眼，利用友人在大樹下泡茶聊天時，找出畫簿與一小罐的墨汁，隨手撿起一枝掉落草地的樹枝，開始畫起這棵大樹，並把附近的小徑和樹叢也加上，在這些點景的對比之下可以更顯現樹的高大。

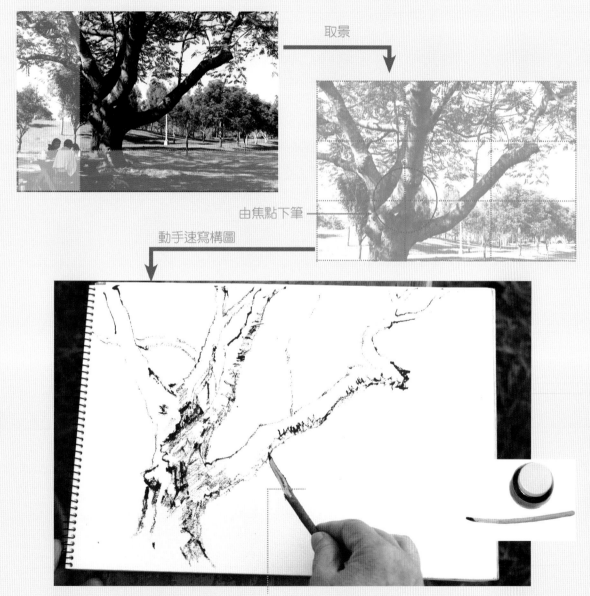

取景

由焦點下筆

動手速寫構圖

樹下撿來的樹枝當畫筆，沾墨汁畫速寫，握筆最好遠握、放鬆，畫出的線條才會靈活。

上色順序

1. 由大而小：大的色塊先著色，再做細部的處理。

2. 由上而下：由上方逐步往下畫，水彩往下流，畫起來比較順手。

3. 由左而右：如果您是用右手來畫畫，建議先畫左方，再逐漸往右移，以免色彩還未乾時，被手擦到了。

2. 由上而下，讓水往下流。

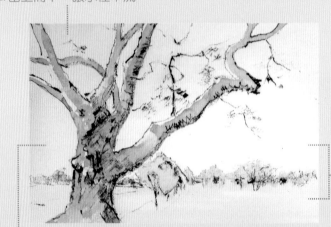

1. 淺藍的天空與淡綠的草地，二個大的色塊先上色。

3. 由左而右，以免手沾到未乾的水彩。

4. 由淺而深：整張畫著上一層淡色後，才在焦點與暗部重疊上色，多加一些色彩。

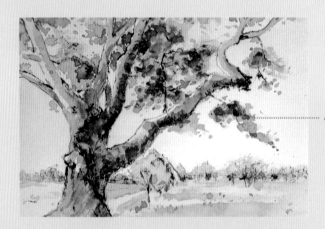

4. 由淺而深，分數次重疊上色。

小撇步

- 畫直線，手有時會顫抖，可用小指頂著畫紙，穩住手來畫。

- 要畫出平穩的線，也可試著改變用筆習慣，如通常是由左向右畫，改以由右向左逆向畫，這樣下筆時會較為緩慢，反而可穩住手。

看相片畫風景

參考相片畫風景，也是練習的好方法，
但最好是親歷其境的景色，會更有感覺，
多看幾遍相片，從照片中找出您喜歡的部分，
心中做一下構想，再下筆。

當時打著赤腳踩在那鬆軟的海灘上，
日曬過的溫度由腳底傳上來，
至今還記得的感覺，
一排排的竹籬半埋在沙丘上，
與海的波浪相呼應，增添趣味。

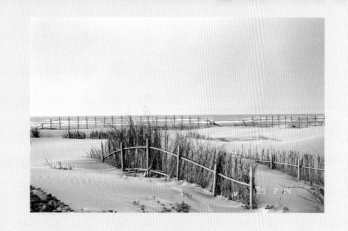

教學影片

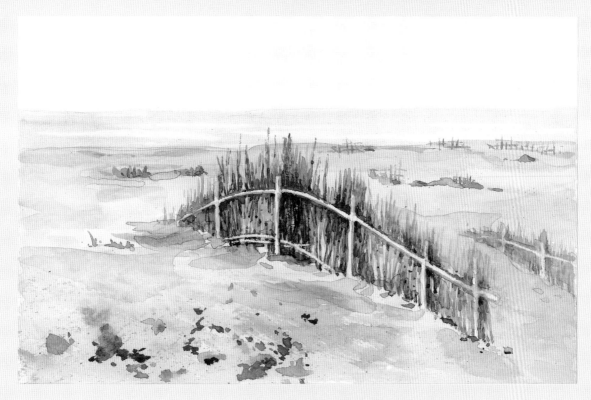

畫具

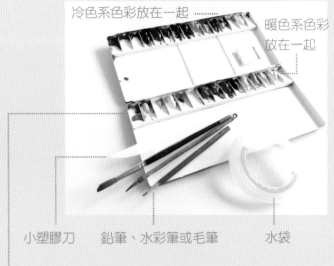

冷色系色彩放在一起

暖色系色彩放在一起

- ☐ 鉛筆
- ☐ 水彩筆、水彩調色盤、水袋
- ☐ 小塑膠刀
- ☐ 水彩畫紙

小塑膠刀　　鉛筆、水彩筆或毛筆　　水袋

跟著畫

不是旅行寫生時就不用考慮攜帶問題，選用大一點的水彩調色盤，方便調色。

沙灘上的竹籬

取景時將天空裁去一部分，讓海平面往上提升，畫面看起來更寬廣。

強調竹籬的弧線變化，使畫面有韻律感的趣味。

相片左下角的石堆改成綠色植物，有平衡及美化畫面的效果。

遠方的竹籬，可以捨去部分，讓沙灘與海相連，不受阻擋。

截去一部分天空

省略遠處的竹籬

竹籬的弧形線條

沙灘佔畫面2/3

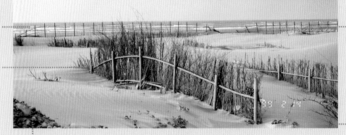

石堆改成綠色植物

小撇步

相片的反差比較大，有些細節可能無法完全顯現，畫畫時可自行加入。

1 | 先用鉛筆輕輕的畫上海岸線、沙灘位置與竹籬的線條。這時候最好先將紙黏在畫板上，以免塗上水之後畫紙鼓起。

2 | 由上而下，以淡藍加灰色由天空下筆，未乾時接著畫海的藍綠色，半乾時用乾淨的筆在海面上畫幾條橫線洗去藍色，成一條一條的白浪。

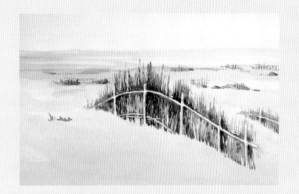

3 | 再用藤黃加藍混色成黃綠色畫沙灘，竹架留點白，整個畫塗上一層淡淡的天空、海水、沙灘三個大色塊。

4 | 藤黃加咖啡色，畫竹籬，不要太整齊，也可用塑膠刀刮出幾條反光的白線條。

5 | 用藍加紅混色的淡紫畫陰影。左下角噴灑幾滴黃綠色點，調整一下呈大小不一色點的綠藤植物。竹籬上面或陰影位置也塗一點點綠色，整張畫的色彩會更協調，完成這張作品。

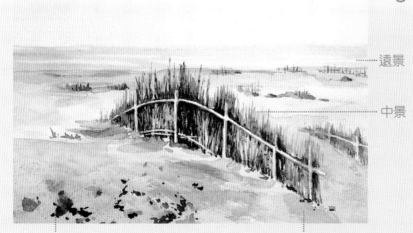

遠景

中景

近景，石塊改為綠色植物。　　　　　　藍色+紅色畫陰影

櫻花開時

霏雨在山谷間飛舞，
除了櫻紅的美，
山林裡空氣中的濕潤，
也是難忘的感覺，
不捨櫻花在雨後變塵泥，
拍照留存美景，
再化為一張有心境的畫作。

遠山的位置往右下移一些

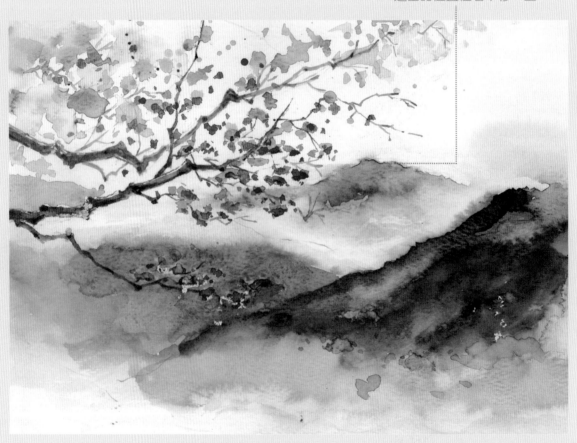

教學影片

3-18

1　簡單構圖，把山往右下方移一些。

2　這時候最好先將紙黏在畫板上，以免塗上水之後畫紙鼓起。再由上而下，用大筆沾水快速刷濕畫紙，或用小水罐噴濕也可以，藍綠色加上灰色，為山景打底色。

3　深藍再調一點灰色，混色後畫遠山的稜線，當畫紙還濕濕的時候，趕快用紙巾輕擦出山腰的白色嵐氣。

紙巾輕擦出白色嵐氣

小撇步

畫山景時，可由遠山先上色，水彩逐漸往下流動，未全乾時接著畫中景的山，層層上色，色彩要有點變化。

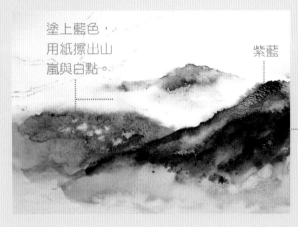

塗上藍色，
用紙擦出山
嵐與白點。

紫藍

藍+藤黃

4 在紙未完全乾時，趕快接著在左邊遠山塗上藍色，並用紙擦出山嵐與幾個白點，預留櫻花位置。接著以藍紫畫中景的山稜線，畫紙傾斜讓水份流下，更近的山塗上藍色加藤黃混色的藍綠色，同樣用紙擦出山與山之間的一些嵐氣。

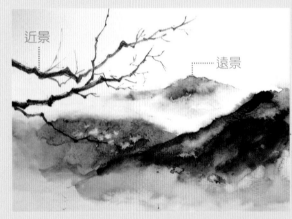

近景

遠景

中景

5 紙稍乾時，以乾一點的筆，沾咖啡色+墨綠色，畫出樹幹與枝條。

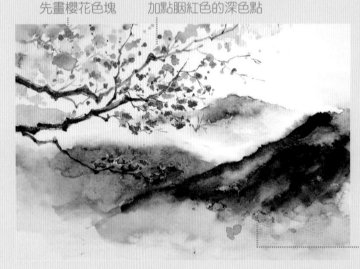

先畫櫻花色塊　　加點胭紅色的深色點

6 畫筆沾取胭紅色，並在筆尖沾一點黃，在樹幹枝條附近塗上櫻花色塊，等稍乾時加點胭紅色的深色點，完成作品。

別忘了在遠方山腳加點櫻花樹林的紅色塊，讓整張畫面色彩互相呼應。

小撇步

- 若畫紙已乾，可用小噴罐輕噴一下水，保持濕潤，畫起來才不會乾乾的。
- 沾了顏料的筆先在調色盤上調一下再上色，就像喝紅酒前要先在杯中搖晃醒酒一般，讓色彩的彩度下降一些，看起來更溫潤。

練習畫 II

黃金風鈴木

遠遠看到一片耀眼的金黃在冬陽下閃動，
走近一看，
原來是路間的一棵風鈴木正盛開著黃花，
相當吸睛，
拿起相機拍了這張照片，
彩繪後，留下黃金雨的感動。

取景

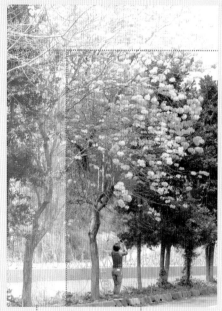

裁切部分　　　　這棵樹省略

小撇步

- 黃花是主角，相片上左邊的綠樹不畫。

- 右邊幾棵樹讓景深更延伸，距離稍做一下調整，更疏密有致。

- 樹下人物點景，有點綴效果。

教學影片

1 | 用鉛筆輕輕構圖，
只畫樹幹和人物就
可以了。

2 | 畫紙黏在畫板上，塗
上水之後紙才不會鼓
起。以檸檬黃＋黃的
混色畫上大色塊。

3 | 用藍色加黃色或藤黃
調出的各種綠，畫遠
方的綠樹，襯出黃金
風鈴木的樹形。

4 | 紙乾時，用乾筆，沾墨
綠色＋咖啡色畫樹幹，
留點光線的白邊。

灑點黃花的暗部

有綠樹相襯，更顯
黃花之美。

樹下加一些黃點，
有落英的美感。

5 | 畫上人物色彩，再以黃色加橙黃混色，
灑點，做為黃花的暗部，完成作品。

小 撇 步

點、線、面是平面空間的基本元素，巧妙的應用畫面會更完整。

鉛筆速寫與淡彩

出外寫生講求速度，這是訓練在短時間內作畫的好方法，
如果時間不允許，可先速寫，留著回去再上色，但別忘了拍個照以便參考。

乾水期日月潭湖畔的九蛙雕塑全都露，
真是難得的機會，
許多遊客慕名而來，
利用清晨的短暫時光，
趕去畫了這張速寫。

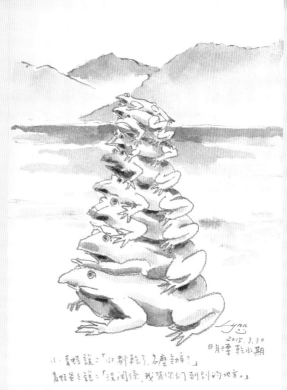

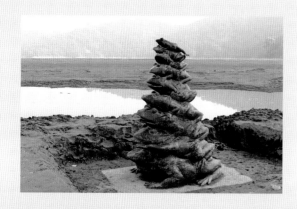

畫具

- ☐ 鉛筆
- ☐ 水筆
- ☐ 旅行水彩盒
- ☐ 畫簿

出外寫生，小水
彩盒攜帶方便。

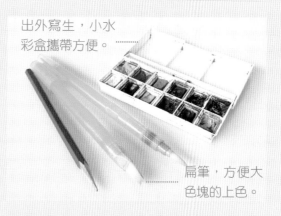

扁筆，方便大
色塊的上色。

日月潭的九隻蛙

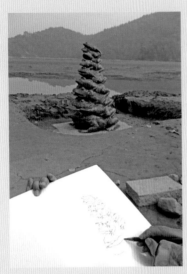

1 | 先找好角度，最好是可看出青蛙層層疊疊的位置，快速動筆，畫出九隻蛙的輪廓。

2 | 捉住青蛙的嘴上緣的方形特質、二個凸眼與後腿的二筆弧線，整疊重心不要偏掉。

3 | 快速用幾筆畫一下背景遠山與湖水，在空白處加上一些文字，記錄心情與日期。

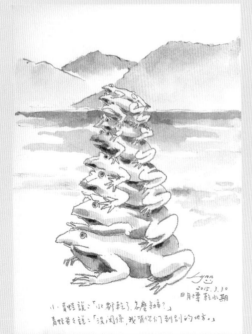

4 | 再以淡彩上色，九隻蛙疊羅漢躍然紙上。

小撇步

用鉛筆做速寫的好處是攜帶方便，筆觸多變化可細可粗，塗上色彩之後線條不會太搶眼，雖可做擦拭，但還是建議盡量不要擦，線畫歪了也沒關係，留下畫過的痕跡，畫面更加豐富。

九族文化村櫻花季

冬陽高照，
櫻花更見嬌美耀眼，
九族文化村賞花遊客多，
要畫畫又不能擋路，
找個角落避開人潮，
畫有原民木屋相伴的櫻花樹。

1 | 先畫鉛筆速寫，以櫻花樹為主角，樹旁有一間原民木屋，前方的樹或竹架省略，左邊留白但在遠方隱約畫上纜車做遠景，有了環境的交代。

2 | 以紅、黃兩色混色，畫上一些淡淡的櫻花色塊，快乾後再灑點櫻花的紅與深紅，木屋簡單塗上咖啡紅色。隨手在空白處寫上日期和心情，賞花之旅不留白。

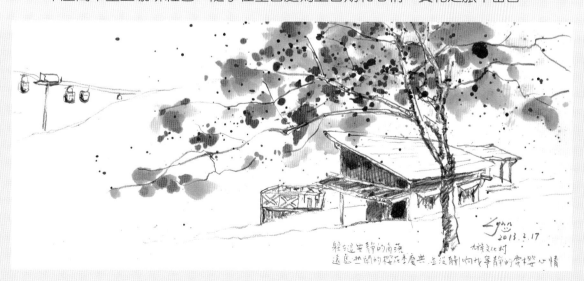

練習畫 II

石梯坪的山景

住進花蓮石梯坪的緩慢民宿,長長的海岸線,由這個角度望去,民宿後方的那座山有如大象阿旺,臥在那裡靜靜望著前方的太平洋。

1 | 先簡單畫出房子線條,接著畫後面的山景,路口畫一欉原本在更左邊的扶桑,當前景的點綴,右邊的景色淡化處理。

└淡化右邊的山與屋

2 | 淡彩上色,特別加強山景的色彩光影,突顯似有似無的大象眼鼻,一趟花蓮之旅回味無窮。

簽字筆、代針筆速寫與淡彩

練過鉛筆速寫，不妨考慮偶而用簽字筆或代針筆畫，
下了筆就擦不去，可以訓練下筆的信心。
簽字筆或代針筆最好選擇油性筆，這樣在上色時線條不會被水暈得變模糊，
線條清楚，整個形不受影響，效果與鉛筆畫是不同的。

寒梅綻放時，
清晨來訪國姓鄉的一處梅園，
找到喜歡的角度，
拿出畫袋內的小椅子，
草地舖上塑膠布，
佔一個小空間，開始動筆。

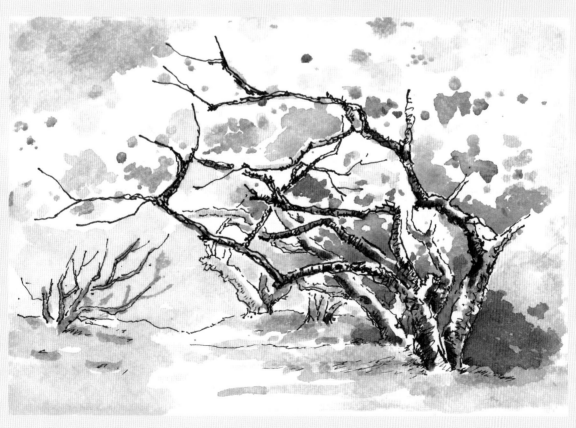

畫具

- ☐ 代針筆、簽字筆或彩繪毛刷筆
- ☐ 水筆、旅行水彩盒
- ☐ 小噴水罐
- ☐ 畫簿

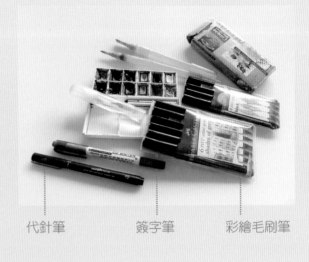

代針筆　　　　簽字筆　　　　彩繪毛刷筆

跟著畫

國姓鄉的梅園

1 │ 用代針筆先從主角的梅樹下筆，把梅樹的曲折扭轉的姿態畫出，加上幾棵遠樹做遠景。

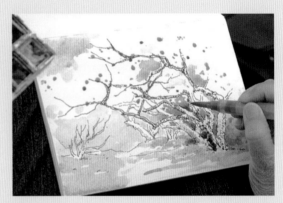

2 │ 用藍加紅調出的藍紫色，噴點在梅樹上，留白來表現梅花，樹幹的下方加些深色暗部。

3 │ 咖啡色的樹幹部分留白，顯現樹幹的光景，草地與遠樹做簡單淡彩，完成作品。

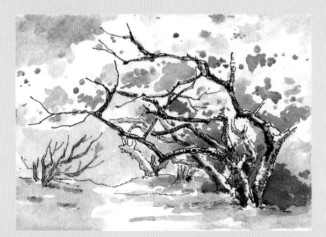

練習畫 I

元陽·多依樹梯田

雲南元陽的多依樹村落，
以梯田景色出名，
天色未明，
在寒雨中等待的
就是它在晨光中的映照。

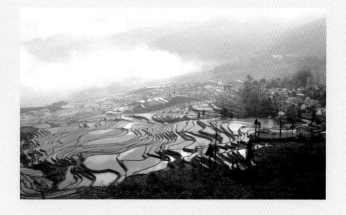

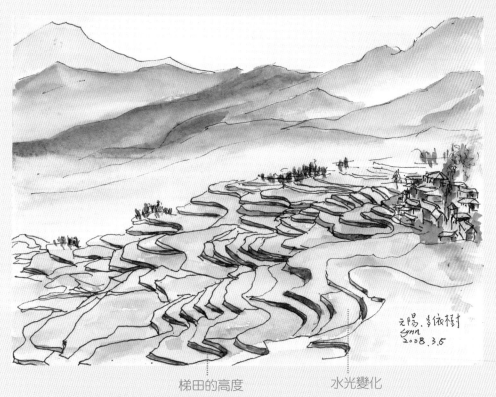

梯田的高度　　　　　　水光變化

1　用代針筆在微光中尋找山腳下梯田蜿蜒的線條，彎曲有緻的梯田，
　　別忘了加上它的高度。

2　晨光的來臨，掃去的是濕雨，帶來的是迷人的山嵐，梯田的水光映
　　照有天色的藍光、有濕泥的色彩，匆忙中簡單上色，完成此行最大
　　的收穫。

練習畫 II

金門・瓊林古厝

已是傍晚時分，
紅色磚牆在夕輝下更有生命，
位於廈門對岸的金門，
閩南風格建築處處可見，
斑駁的面貌是歲月與堅強的痕跡。

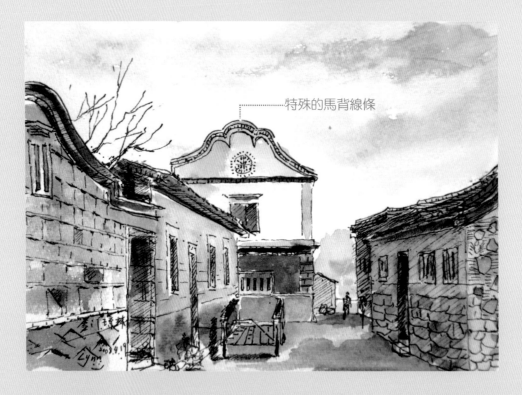

特殊的馬背線條

1　巷道的延伸，讓人的視覺焦點集中在巷口房子上，特殊的馬背，展現閩南建築的美。

2　人物與手拉車的點景，讓畫面增添生活的動脈。人物是動態的，在作畫過程一見到有適宜的人物出現，立即抓住形象補畫上去。

3　暈染藍天白雲，把藍色帶點到巷口的屋牆上，兩側屋牆乾擦些藤黃、咖啡紅，簡單淡彩，古意盎然。

檳城的龍山堂

馬來西亞的檳城，
一個仍保有閩南文化的城市，
龍山堂邱氏宗祠大大的燈籠高高掛，
增添遠方的屋瓦，
更可顯現公祠的高大。

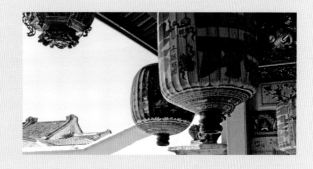

1 | 直接速寫，讓燈籠內的竹編能在不是很搶眼的線條下顯現。(此作品使用 Faber 的彩繪毛刷筆畫線條，如簽字筆的效果，但有粗細與濃淡的筆刷可選用。)

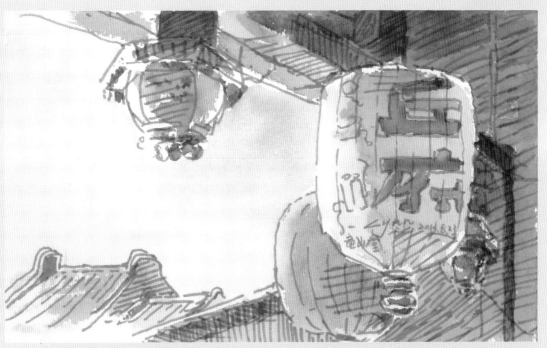

2 | 淡彩後的感覺還蠻喜歡的，雖只是一張小速寫，但每次看到它就會想起當時空氣中那股熱情。

樹枝速寫與淡彩

利用枯枝做畫筆很有趣，
墨汁充足時；畫出的線條粗又黑，
墨汁少時；乾筆的效果表現出肌理，
不受水彩上色影響，保持速寫時靈活有力的線條。

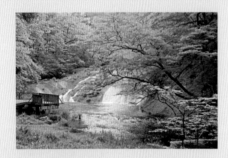

住進日本花卷溫泉，清晨散策森林步道，
幽靜的環境，在鳥語吱吱對話的引領下，
來到釜淵瀑布，潺潺流水聲在安靜的山間迴盪。

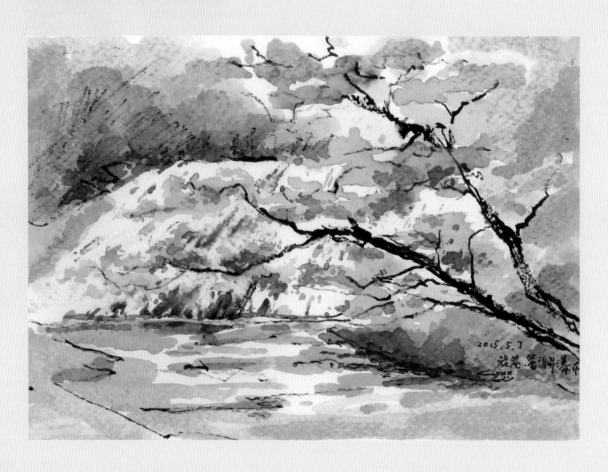

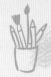

畫具

- ☐ 樹枝、墨汁
- ☐ 水筆、旅行水彩盒
- ☐ 小噴水罐
- ☐ 畫簿

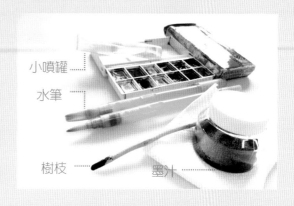

小噴罐

水筆

樹枝　　　　墨汁

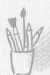

跟著畫

日本花卷·釜淵瀑布

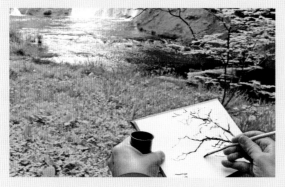

1 | 站在橋上，利用護欄來支放畫簿，用樹枝沾墨先做速寫。

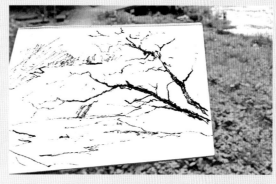

2 | 以河邊的楓樹做前景，中景是瀑布，遠景就是後方的樹叢。

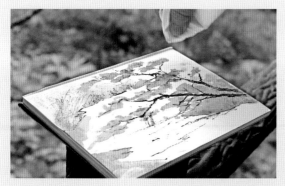

3 | 用黃、綠混色的黃綠色，畫樹葉與草地，加點咖啡色畫樹後的岸邊與遠景，清晨河邊水氣潮濕，水彩不易乾，可用紙巾吸取過多的水份。

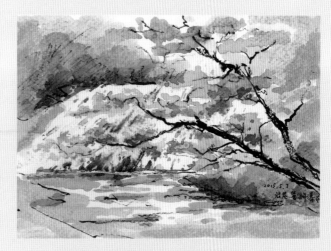

4 | 藍綠色畫瀑布的石壁與河流，樹幹的部分保留墨色，完成作品。

九族‧櫻花步道

放眼過去到處都是胭紅的櫻花，
要從何下筆呢？
找一棵櫻花樹幹做近景，
步道由中景蜿蜒至遠方，
在樹幹右後方加上原民的傳統石板屋，
有了環境的元素。

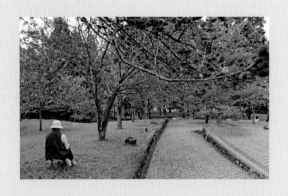

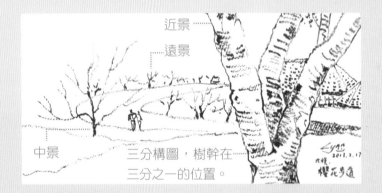

近景
遠景
中景
三分構圖，樹幹在三分之一的位置。

1 用樹枝沾墨汁速寫，採用三分構圖，並畫出櫻花樹幹橫紋的特質。

(當樹枝畫筆上的墨汁少時，畫出來的線條就會呈現乾筆的效果。)

2 筆的水份不要太多，以墨綠和咖啡色畫樹幹，留出光影的白邊。步道上的櫻花樹，中景大；遠景小，讓視覺產生延伸效果。草地與石板屋塗上淡彩。用紫藍色暈染背景，櫻花樹端留白。最後噴上一些紅點，增添落 "櫻" 繽紛的感覺。

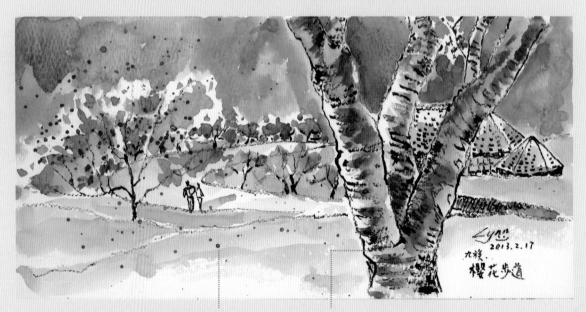

噴灑紅點如櫻花飄落　　　　留出光影的白邊

九份二山的堰塞湖

1999 年 9 月 21 日這裡只是一個小山谷，
在天搖地動後，
山上的泥土下移，堵住水流，
如今此地積水成潭，水光倒影，
復育高手的山黃麻在此已茁壯有形，
值得拍手，特為它留下身影。

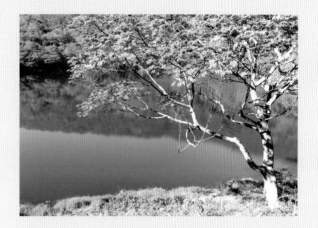

1 | 用樹枝沾墨汁畫近景的山黃麻，枝條轉折有力。

2 | 以黃色畫湖水與遠山底色。樹幹畫幾筆咖啡色留光影。黃綠色畫樹葉暗部。藍綠色畫湖水，湖岸加點墨綠色，暈染成水中倒影，再橫畫幾筆水紋，淡彩快速上色完成作品。

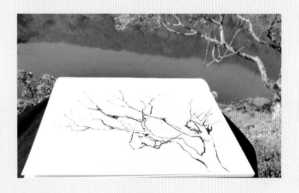

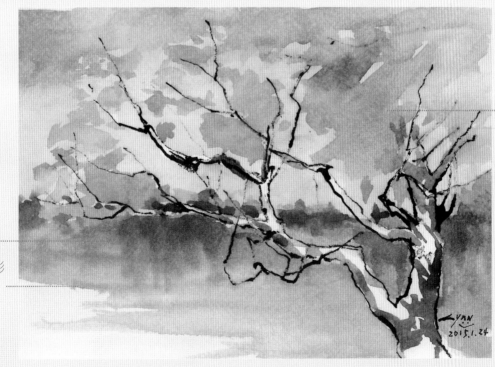

樹葉暗部

水中倒影
與水紋

濕中濕的朦朧畫

雨後或濃霧的風景，水氣特別多，有種朦朧感。
這種畫法要先打濕畫紙，以濕中濕的技法上色彩，
因紙面已很多水份，用色時不要調太多水，
等顏色乾後，會比預想的色彩來得淡些。

日月潭，美的不只是潭面的水波漣漪，
遠山雲霧更是精彩，
早晨在一片灰暗中漸露曙光，
彤光輝映色彩微妙，真是迷人，
決定壓低水面，以遠山嵐霧為主，
以濕中濕的技法呈現出它最美的面貌。

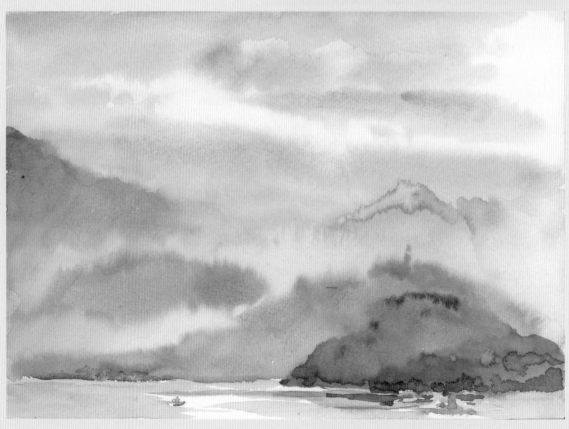

畫具

- ☐ 水筆、旅行水彩盒、水彩紙
- ☐ 小噴水罐、紙巾

跟著畫

含湮夢境

1 不做打稿構圖，先在畫簿刷上水份，之後讓畫簿稍做傾斜，但也不要太斜，以免水份流得太快，難以掌控。調出藍紫色，再加點灰色，由上方的天空下筆，橫刷而下，水份自然往下流，不用畫到底部。

2 水未乾前用擦手紙輕擦出一些白雲，在雲彩間加上幾筆陽光的黃色與橙色和藍、紫色。

3 接著用藍色調一點點咖啡色，畫左邊背陽的山頭。水份未乾前接著畫下方的山，愈近的山景顏色愈深。

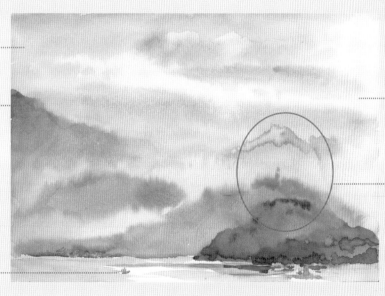

1. 刷水後，塗上藍紫色+灰色的天空色。

3. 藍色+咖啡色畫背陽的山頭

5. 湖面加上船隻做點景

2. 用紙擦出白雲，再塗上黃、橙、藍、紫的雲彩。

4. 慈恩塔、玄奘寺在晨霧中。後方的山頭輕畫一點水，產生撞色的效果。

4 若有似無的慈恩塔、玄奘寺，在晨霧中，此時陽光已照到後方山頭，筆沾水輕畫一下，產生了撞色的效果，畫面增添趣味。

5 最後畫湖水，留些水光亮面，加上船隻做點景，由船與山的大小對比，會讓山顯得更高大，畫面更廣闊。

練習畫 I

雲霧中的朝陽

濕中濕畫法，一來不做線條構圖，
二來落筆的速度要快，把握在紙未乾時完成。
日月潭附近，有個名叫「魚池」的村落，
太陽在濃濃晨霧中若隱若現，美得令人屏息，
畫下此景，深深烙印在腦海中。

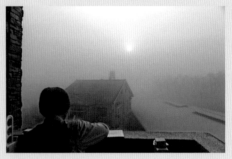

1. 遠景：畫紙上刷水，藍色+藤黃，由上而下快速刷筆，
在白色太陽上用衛生紙吸去水份，再以紫藍色畫光暈。

2. 中景：藍色+紅色
+藤黃，畫樹林。

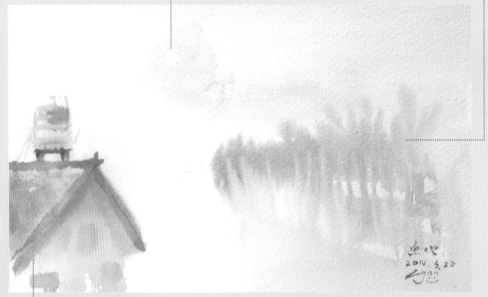

3. 近景：用藍色與藤黃色畫屋角與水塔。

1 | 畫簿刷上一層水，藍色加一點藤黃，由上而下快速刷筆，太陽留白，
用衛生紙吸去水份，再以紫藍色加筆太陽外圈的暈光。

2 | 畫紙水份未乾時，畫中景的一排林樹，藍色加紅色再加點藤黃，調色
後以參差的直筆上色，兩次上色加重層次。

3 | 畫紙水份未乾時，再用藍色與藤黃色在朦朧中畫出屋頂的一角做近
景，輕淡地畫屋頂上的水塔，增添趣味。最後用深色勾畫出屋頂邊緣
與水塔底線，就可以收筆等它乾了。

練習畫 II

風雨欲來

烏雲密佈，日月潭又是另一種美，
水社大山，沈浸在濃濃的雲氣中，
感受一片肅靜的氣勢。
以暗調子的藍做主色，
濕中濕畫天空的水氣，
雲氣順流而下的水份暈染山頭，
呈現風雨欲來的氛圍。

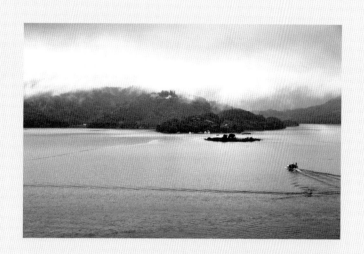

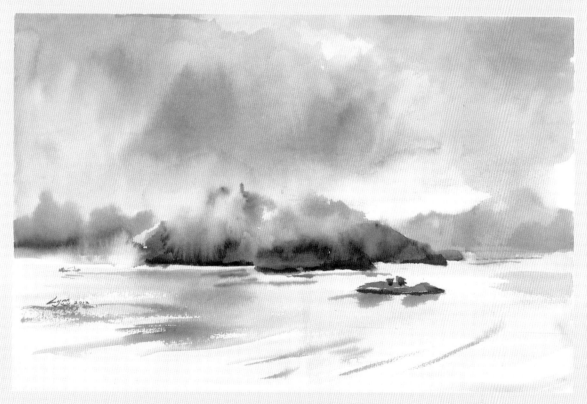

小撇步

- 藍色+深咖啡色+綠色，可調出近墨黑的藍。

- 雖然用藍色加上黑色也可調出墨藍色，但就比用藍色+深咖啡色+綠色調出的墨藍色，少了一點紅色與綠色的色彩。

1 | 畫簿打斜，先刷一層水，藍色+咖啡色+灰色混色後，由天空大筆刷下，水份流下，用擦手紙擦出遠山的稜線，水份未乾時再加幾筆深色，增加雲層豐富性。

2 | 藍色+咖啡色+綠色混色，調出墨藍色畫中景的山，流下的水份與中景山頭的顏色撞色，產生雲霧繚繞山頭的效果時，畫簿就打平，不要讓水份繼續往下流動了。

3 | 山與水相接處留一點白，顯現遠方水面的反光，俐落的筆法，畫出潭面被風吹起的陣陣漣漪，等湖面水份稍乾時，畫出湖中的那魯島與倒影做近景。

4 | 左邊遠方的水面上有一艘四手網捕魚船，當做一個點景，畫面更顯寬廣。

1. 由天空大筆刷上灰暗色，用擦手紙擦出一點遠景山的稜線。

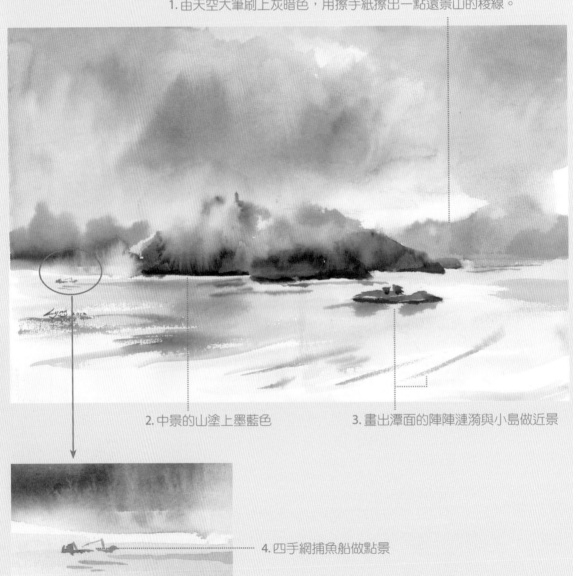

2. 中景的山塗上墨藍色　　　　　3. 畫出潭面的陣陣漣漪與小島做近景

4. 四手網捕魚船做點景

彩繪感動心情

旅行當下的幸福感動，
也許因行程的匆忙，也可能是因為環境的不便，無法畫下來。
有人說旅行是在回來才開始，欣賞著照片，那點點滴滴的回憶，
讓您再次重遊，回味的感覺更美。

找出旅遊相片中感人的素材，
以鉛筆構圖組合，
完成感動心情的畫作，
留下的是永恆的回憶，
幾張旅遊心情彩繪與大家分享。

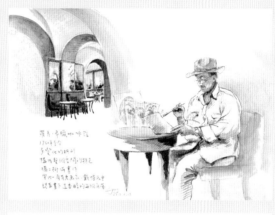

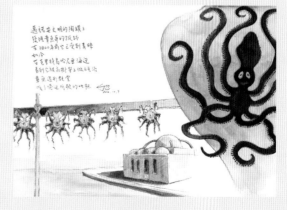

比薩斜塔比畫一下

斜而不倒的比薩斜塔，
是伽利略自由落體理論的靈感來源，
這可能有倒塌之虞的古蹟，
遊客來此不忘在廣場上比畫一下，
借位拍照，為旅遊增加樂趣。

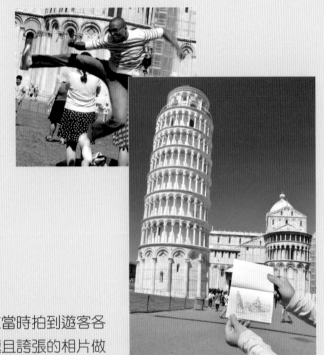

當場畫了一張素描速寫，回來後，在當時拍到遊客各
種比畫的姿勢中，找到一張比較有趣且誇張的相片做
組合，構圖成了這張比薩斜塔趣味的旅行印象。

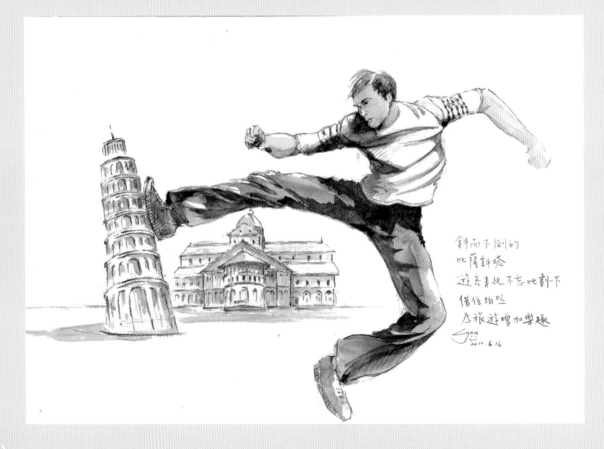

老咖啡館與老畫家

來到義大利羅馬假期的場景，
無意間闖入時光隧道，
進入這有200多年歷史的咖啡館，
老畫家，
靜靜地坐在屋角，
畫著廊柱交錯之間說不完的故事。

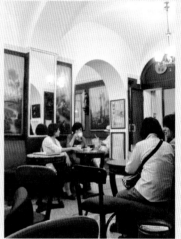

當時在咖啡館簡單畫一下速寫，參考這張圖，再參考相片，把
老畫家放大畫在右方，咖啡館縮小放在右上角，這樣的組合強
調老畫家的執著與眷念，完成這張有咖啡香的回憶。

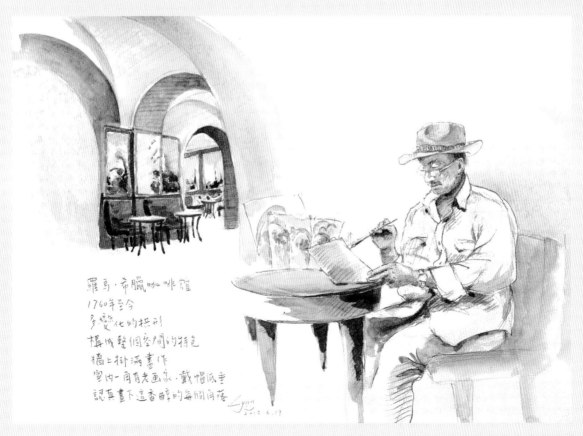

羅馬·帝臘咖啡館
1760年至今
多變化的拱形
構成整個空間的特色
牆上掛滿畫作
室內一角有老畫家·戴帽低垂
認真畫下這香醇的每個角落

貓咪的天堂

位於希臘愛琴海上的小島—米克諾斯，
沒有大街只有小巷，
處處可見貓的足跡，好似小島上的主人。
海邊的風車，早期人們利用它做磨坊，
這是米克諾斯留給我最深的印象。

兩個印象深刻的景物用鉛筆做組合構圖後，塗上淡彩，留下了希臘之旅的印象。

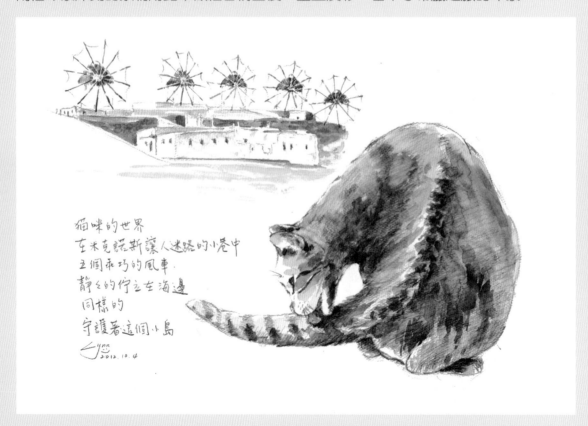

貓咪的世界
在米克諾斯讓人迷路的小巷中
五個乖巧的風車
靜ㄥ的佇立在海邊
同樣的
守護著這個小島
Lynn
2012.10.4

老漁夫與鵜鶘

希臘‧米克諾斯的早晨
海邊散步，
來到魚市場，
架上滿是剛捕回來的新鮮魚穫，
架下有貓守候著，
不怕生的鵜鶘也在一旁湊熱鬧，
等待一天的豐盛早餐。

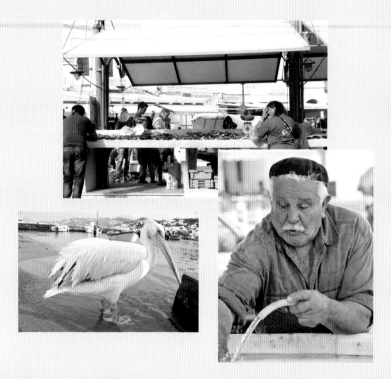

忙著整理漁穫的漁夫，加上鵜鶘來相伴，有了構思，以鉛筆
構圖後，再塗上淡彩，畫下美麗小島的生活畫面。

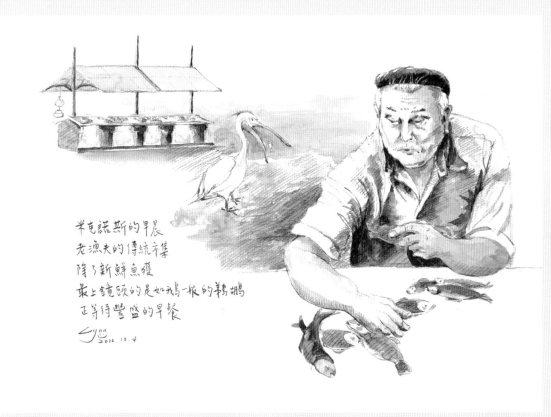

章魚哥與克里特島

歐洲邁諾安文化的發源地—希臘·克里特島，
在博物館內發現了 3800 年前留下的陶罐，
赫然發現章魚哥的蹤影，
走在海邊，
章魚高掛晾乾的有趣畫面與遠方的章魚教堂相呼應，
原來自古至今，
章魚哥與這裡人們的生活一直有著密切的關係。

感受到文明思維的衝擊，把發現章魚哥形跡的圖像以鉛筆構圖放在一起，做
一下組合，再塗上淡彩，為旅行增添一點文化氣息。

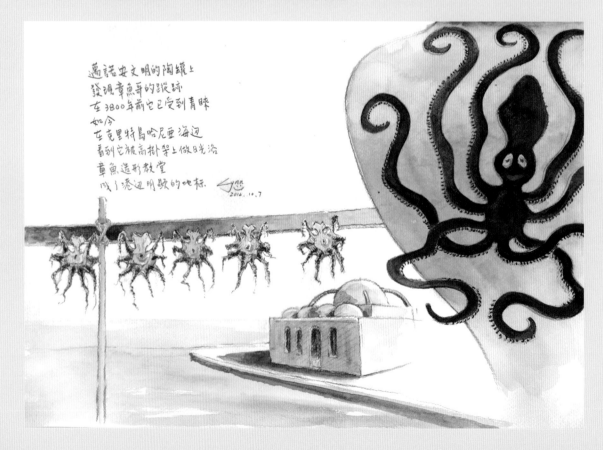

邁諾安文明的陶罐上
發現章魚哥的蹤跡
在3800年前它已受到青睞
如今
在克里特島哈尼亞海邊
看到它被高掛竿上做日光浴
章魚造形教堂
成了港邊明顯的地標.
2016.10.7

來塗鴉

簡單畫生活 | 用素描、色鉛筆、水彩遇見幸福

作　　者：李淑玲、鄧文淵 總監製 / 文淵閣工作室 製作
企劃編輯：林慧玲
文字編輯：江雅鈴
設計裝幀：張寶莉
發 行 人：廖文良

發 行 所：碁峰資訊股份有限公司
地　　址：台北市南港區三重路 66 號 7 樓之 6
電　　話：(02)2788-2408
傳　　真：(02)8192-4433
網　　站：www.gotop.com.tw
書　　號：ACU068500
版　　次：2016 年 01 月初版
建議售價：NT$380

國家圖書館出版品預行編目資料

簡單畫生活：用素描、色鉛筆、水彩遇見幸福 / 李淑玲著. -- 初版.
-- 臺北市：碁峰資訊, 2016.01
　面；　公分
ISBN 978-986-347-872-0(平裝)
1.鉛筆畫　2.繪畫技法
948.2　　　　　　　　　　　　　　　　104026188

讀者服務

● 感謝您購買碁峰圖書，如果您
對本書的內容或表達上有不清
楚的地方或其他建議，請至碁
峰網站：「聯絡我們」\「圖書問
題」留下您所購買之書籍及問
題。(請註明購買書籍之書號及
書名，以及問題頁數，以便能
儘快為您處理)
http://www.gotop.com.tw

● 售後服務僅限書籍本身內容，
若是軟、硬體問題，請您直接
與軟、硬體廠商聯絡。

● 若於購買書籍後發現有破損、
缺頁、裝訂錯誤之問題，請直
接將書寄回更換，並註明您的
姓名、連絡電話及地址，將有
專人與您連絡補寄商品。

● 歡迎至碁峰購物網
http://shopping.gotop.com.tw
選購所需產品。